书法经典示范 ＋ 视频

汉隶《礼器碑》

闵远亮 编著

长江出版传媒

湖北美术出版社

目录

汉隶《礼器碑》简介

《礼器碑》全称《汉鲁相韩敕造孔庙礼器碑》，又称《修孔子庙器碑》《韩明府孔子庙碑》《韩敕碑》等，是我国东汉重要碑刻之一，东汉永寿二年（156年）立，现存山东曲阜孔庙。四面皆刻有文字。碑阳十六行，满行三十六字；碑阴三列，列十七行；左侧三列，列四行；右侧四列，列四行。碑文记述鲁相韩敕修饰孔庙，增置各种礼器，吏民共同捐资立石以颂其德事。

碑文字迹均为隶书，清劲秀雅，有一种肃穆而超然的神采。书风细劲雄健，端严而俊逸，方整秀丽兼而有之。艺术价值极高，一向被认为是汉碑经典之作，被推为隶书极则。

明郭宗昌《金石史》评云汉隶『当以《孔庙礼器碑》为第一』，『其字画之妙，非笔非手，古雅无前，若得之神功，非由人造，所谓『星流电转，纤逾植发』尚未足形容也』。汉诸碑结体命意，皆可仿佛，独此碑如河汉，可望不可即也』。

此碑字口完整，碑侧之字锋芒如新，尤其飘逸多姿，纵横跌宕，更为书家所激赏。攻汉隶者，多以《礼器碑》为楷模。

一、执笔方法

古人说：『凡学书者，先学执笔。』掌握执笔是学习书法的第一步。这里介绍一种较为常用的执笔方法，叫作『五指执笔法』。五指执笔法是用一只手的五个手指执笔的方法，可分别用『撅』『押』『钩』『格』『抵』五个字来说明每一个手指的作用。撅，即执笔时，拇指要斜而仰地紧贴笔管，力由内向外。押，用食指第一节斜而俯地贴住笔管外方，由外向内出力，和拇指内外相当，配合起来，把笔约束住。钩，拇指、食指已经捏住了笔管，再用中指的第一节，弯曲如钩地勾着笔管的外方，以加强食指的力量。格，就是用无名指背甲肉相连处从内向外顶住笔管。抵，是指小指要紧贴无名指，助一把劲，顶住中指向内的压力，但小指不要碰着笔管和掌心。五个指头就是这样把笔管紧紧控制在手里，既感到牢固有力，又感到自然轻松。其中，执笔主要靠大拇指、食指和中指的力量，无名指和小指起辅助作用。

二、运笔方式

运笔即用手腕运转毛笔。要学会运笔，就要弄清楚指、腕、臂各个部位的作用及其相互关系。一般来说，指的作用主要在于执笔、腕、臂的作用主要在于运笔。

根据书写字的大小不同，可分为枕腕、悬腕、悬肘三种姿势。（一）枕腕：左手掌心向下平放在胸前桌面上，右手腕搁在左手手背上。枕腕能使腕部有依托，因而执笔较稳定。枕腕适宜书写小字，而不适宜书写大字。（二）悬腕：肘关节立于桌面，手腕悬起书写。悬腕比枕腕扩大了运笔范围，能较轻松地运动手腕，所以适宜书写六厘米至九厘米见方的中楷、大楷。但悬腕难度大，须经过训练才能得心应手。（三）悬肘：肘关节离开桌面悬起书写。悬肘能全方位顾及字的点画和笔势，能使指、腕、臂各部分自如地调节摆动，因此多数书法家喜用此法。

三、基本笔法

（一）逆锋：在起笔时取一个和笔画前进方向相反的落笔动作，将笔锋藏于笔画之中，这种方法叫逆锋或藏锋。（二）回锋：当书写至笔画末端时，将笔锋回转，藏锋于笔画内。收笔回锋可使笔画饱满有力。（三）中锋：又称正锋，是指书写时笔锋始终在笔画中间运行，笔毫铺开，笔画两边如界，圆润饱满。（四）侧锋：又叫偏锋，运笔时笔锋偏侧于笔画的一边。锋芒外显，易露棱角。（五）转锋：

多用于笔画转角曲折之处，也称转笔。在运笔时，连断之间似可分又不可分，显出浑然天成之妙。（六）顿笔：即在垂直方向向下用笔的动作，所谓力透纸背为顿。

如横画、垂露竖收笔时运用较多。

四、临摹方法

（一）选帖：应该从书体、书家、用笔、结字、章法等诸因素来看，尽量采用接近真迹的本子。（二）读帖：指在临写之前，认真观察、分析范帖。意思是要像读书一样，去深刻体会、仔细揣摩。孙过庭《书谱》说『察之者尚精』，就是指此。（三）摹帖：就是直接将纸铺在范帖上描写。摹帖一般有三种方法：一是双钩法，也叫双钩廓填法。即将字的外形轮廓勾出，然后照空心字描摹。这种方法有利于加深对范字的点画形态的认识。二是描红法，在印有红色范字的纸上描摹。描红法字迹清晰，利于初学。三是单钩，就是把透明纸覆在范帖上，勾出字的点画的中心线，然后按照勾出的单线描摹。此法具有半摹半临的性质，对范帖上字的点画、

结构掌握极其有效。（四）临帖：临帖就是把范帖放在面前，凭着观察、理解和记忆，进行反复临写。临帖也有四种方法：一是对临法，把范帖放在眼前对照着写，刚开始只看一画写一画，逐渐做到看一次写一个偏旁、一个完整字和几个字。二是背临法，不看范帖，凭记忆书写临习过的字。背临不再死记硬背具体形态，但求能写出最基本的特点。三是意临法，不求局部点画逼真，要把注意力放在对范帖神韵的整体把握上。各种写法都应在原帖的其他地方有出处。四是创临法，根据对范帖笔画、结体、篇章和风格的认识，书写范帖上没有的字，或联字成文，创作作品。创临法有较大的自主性和灵活性，它是临帖的最后一个阶段，也是出帖的开始。

《礼器碑》用笔和结构特点

一、《礼器碑》用笔特点

（一）笔画瘦劲。《礼器碑》的用笔，大多是比较瘦的，但瘦而不弱，纤而能厚，起笔、收笔都干净利落，庙堂高古之气，油然而生。（二）富于变化。从笔画长短、粗细、方圆方面来看，《礼器碑》的线条凝练而不失流动，秀雅中又灵动多变，清刚而不乏苍劲，严谨而不乏自由，可谓静中寓动，变化之中见统一，显得非常之潇洒灵动。（三）波磔分明。笔意俊挺劲健，瘦劲飘逸，书写时很有节奏，果断而富有弹跳力。捺画起笔、运笔的时候都是细瘦的，收笔时重重地顿下再提笔，既有静谧之美，又灵动生趣，颇具自然飘逸之美。

二、《礼器碑》结构特点

（一）动静结合。碑中书法结体往往正斜相依，正得静，斜求动。如『龙』字，左边部分带倾斜的动势，右边部分端正安静，故动静结合，生动活泼。（二）收放结合。碑中字体结体多收放，以避免平板单调，营造了一张一弛、活力四射的视觉效果。如『以』字左边收右边放，『造』字同『道』字是右上收下边放。收和放，张与弛，使结体天真烂然，生气横出。（三）疏密结合。碑中文字在疏密搭配之中多着心机，从而虚实兼具、趣味横生。如『乐』字整体上密下疏，上部密中有疏，下部又疏中有密，『中』字内疏外密，下边一横为了配合内疏的效果，故意断开，以留白的方式显现，更增加内疏外密的视觉效果。（四）曲直结合。一曲一直，一柔一刚，对立而又统一，充满艺术性。如『世』字三竖除有方向的变化外，左边一竖还呈『S』形，与右边的两直竖形成对比，富于曲直变化，使结构浑然一体，创造了柔美与阳刚的意境。

基本笔画

隶书的基本笔画有点、横、竖、撇、捺、钩、提、折等八种。临写时要掌握其用笔规律，要从形态、走向、长短、肥瘦和笔势等几个方面去琢磨，对各种笔画的起笔、行笔、收笔的全过程了然于心，这样才能写出标准的隶书笔画。

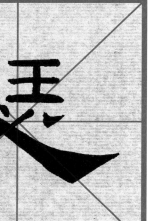

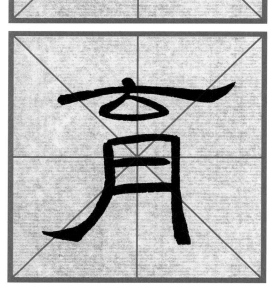

平横

起笔左下逆入，往上顶起翻锋，笔锋立起，铺毫右行，收笔时笔毫稍提，聚锋稍驻后提离纸面。平横要保持水平的体势，以平匀取胜，头尾多回锋，圆融含蓄。

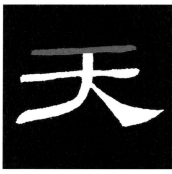

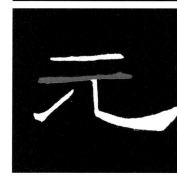

短横

写法与平横相同，在粗细长短上略有不同，要写得稳健利落，忌顿头。

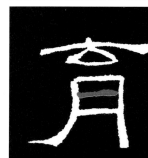

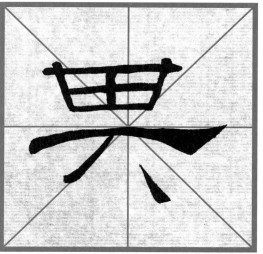

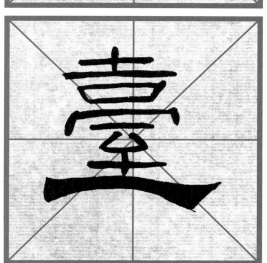

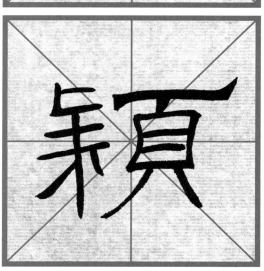

圆头波横

落笔藏锋逆入，向左下方斜落，再提笔圆转调整笔锋向右行笔，即『逆入平出』。过中段后，笔锋逐渐按下，到波尾处迅速向右上方提锋收笔，形成『蚕头雁尾』，笔势雄健而沉着。

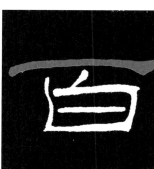

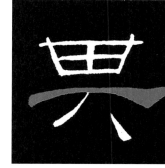

方头波横

落笔藏锋逆入，向左下方斜落，再提笔，折笔调整笔锋向右行笔，即『逆入平出』。过中段后，笔锋逐渐按下，到波尾处迅速向右上方提锋收笔，形成『蚕头雁尾』，笔势雄健而沉着。

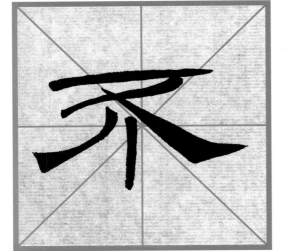

写法与平横相同，只是在收笔处提笔出尖，自然稳实。

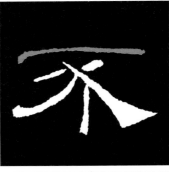

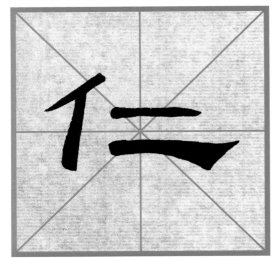

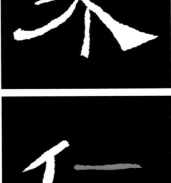

钝头竖

起笔左上逆入，横向往右然后立起笔锋，往下翻锋铺毫下行，至尾煞住，笔锋稍驻即离纸。

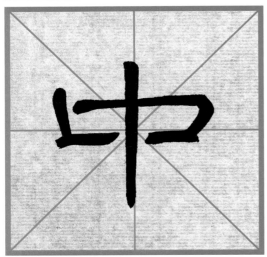

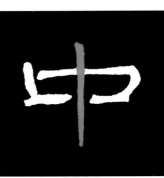

裹锋轻入笔，向下边行边按，由轻到重，至末端笔锋稍驻即离纸。

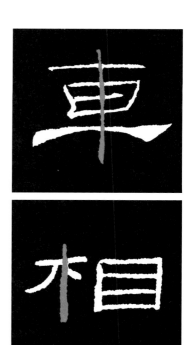

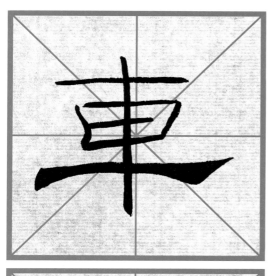

弯尾竖

逆锋起笔，笔锋回折向左下行笔，至弯处向左行笔，收笔可露锋或回锋。

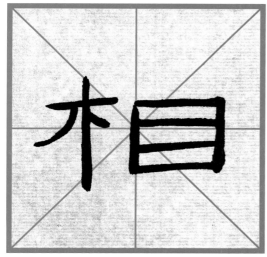

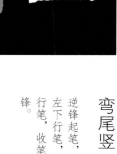

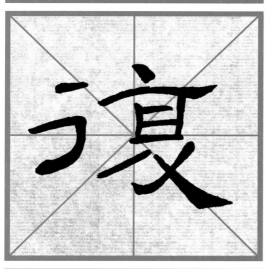

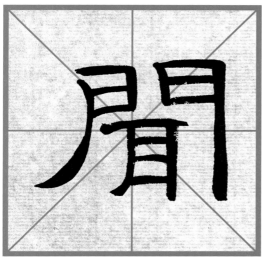

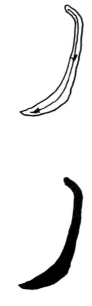

短竖

写法与钝头竖基本相同，只是在粗细长短上略有不同，要写得韵格灵动，不显呆板。

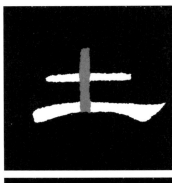

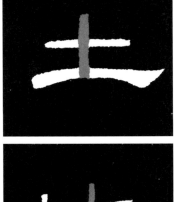

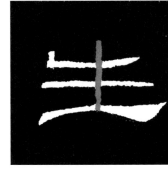

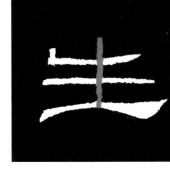

尖头撇

顺锋轻入纸，向左下边行边按，由轻到重，至末端稍顿回锋或自然上提收笔。

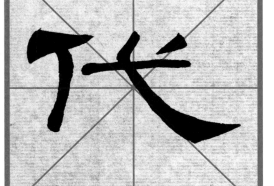

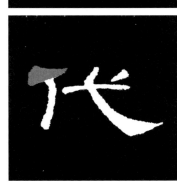

逆锋起笔，调锋向左下略快行笔，由粗到细，提笔出锋，收笔勿太尖。

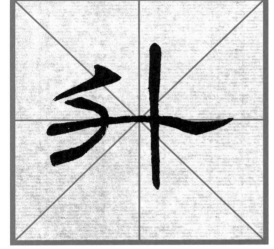

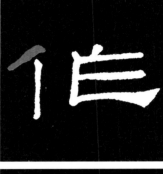
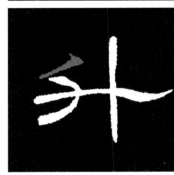

斜撇

逆锋起笔，调锋向左下方斜行笔，至末端回锋收笔。

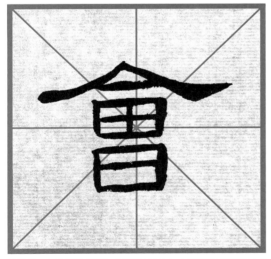
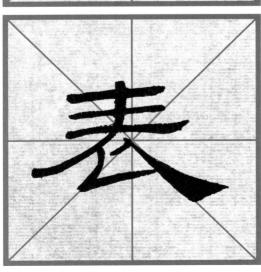

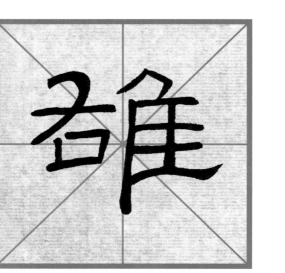

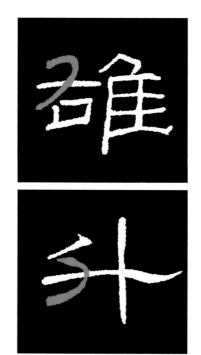

竖撇

逆锋起笔，稍顿，调锋向左下行笔，至撇处向左行笔，收笔可露锋或回锋。

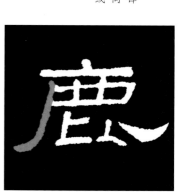

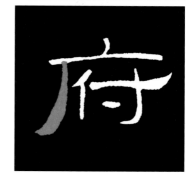

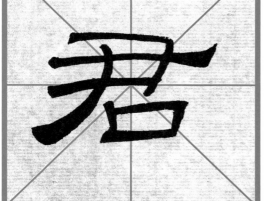

斜捺

逆锋起笔，调锋向右下方斜行笔，边行边按，由轻到重，行至波脚处稍顿笔，向上缓缓出锋。

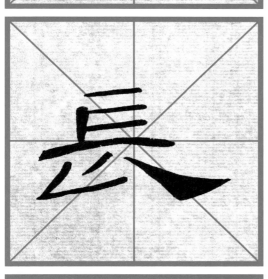

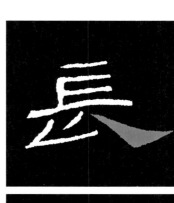

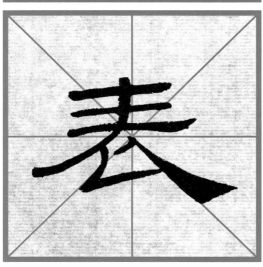

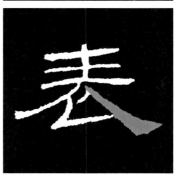

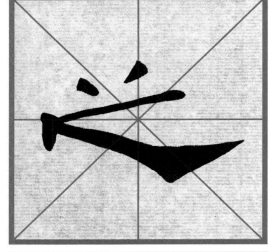

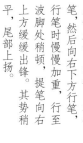

平捺

藏锋起笔，略微向右行笔，然后向右下方行笔，行笔时慢慢加重，行至波脚处稍顿，提笔向上方缓缓出锋。其势稍平，尾部上扬。

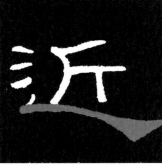

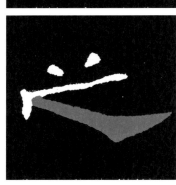

横点

逆入裹锋，翻立铺毫向右行笔，至末端时，慢慢提起收笔。形短力足，干净利落。

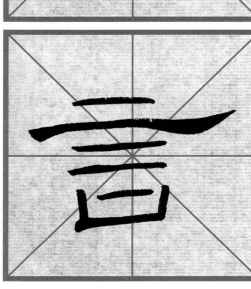

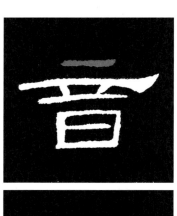

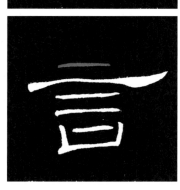
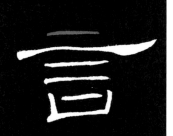

汉隶《礼器碑》 一四

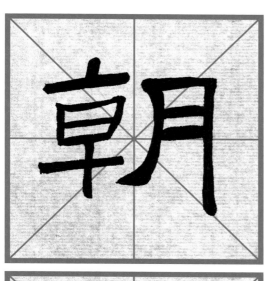

竖点

逆锋向上起笔，稍顿，向下中锋行笔，收笔时略回锋。竖点上粗下细，但收笔处不可露锋。

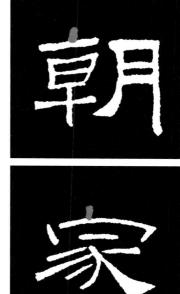

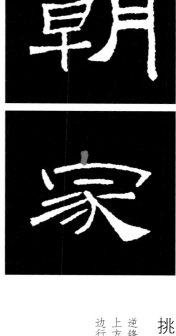

挑点

逆锋起笔，稍顿，向右上方斜行笔，由粗到细，边行边提笔出锋。

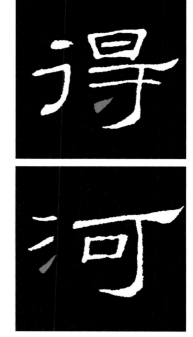

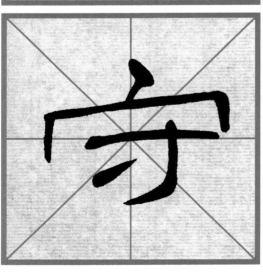

撇点

逆锋起笔，稍顿，向左下方斜行笔，由重到轻，慢慢提笔出锋。

逗撇点

逆锋起笔，稍顿，向右下重按，再向左下快速提笔出锋。形似逗号，短促有力。

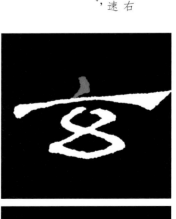

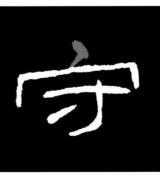

逆锋起笔，调锋向右下行笔，由重转轻，回锋收笔。形态较小而不失生动。

捺点

顺锋入笔，向右下由轻到重，边行边按，铺毫后迅速向右上方出锋收笔，不能太过尖利。

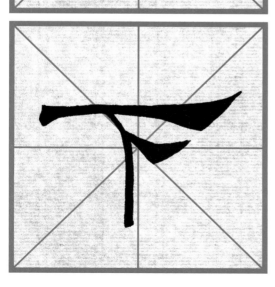

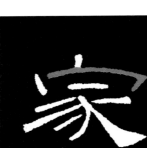

横钩

逆锋起笔，调锋向右中锋行笔，至折处稍顿，再向左下出锋。

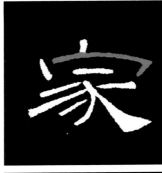

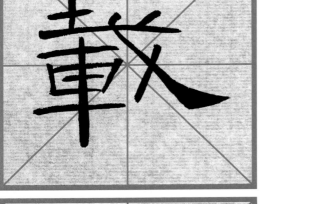

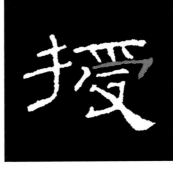

斜钩

藏锋起笔，调锋向左下行笔至弯头处向右下行笔，呈弧形，由轻到重，至波脚处再由重至轻，向右上方提笔出锋。

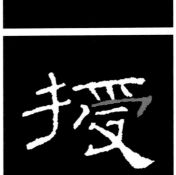

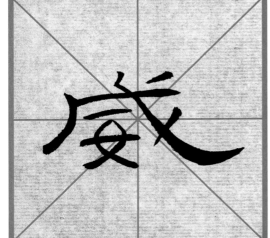

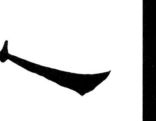

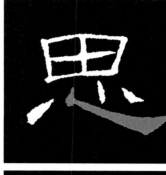

竖钩

藏锋起笔，调锋向下中锋行笔，至钩处向左下行笔出锋。

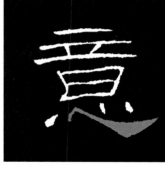
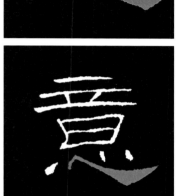

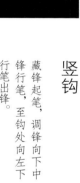

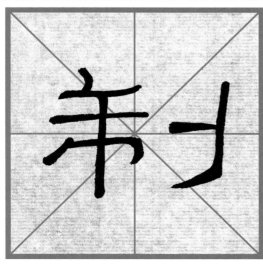

弯尖尾钩

藏锋起笔，向下斜行笔，至弯处向左运行，收笔处出锋或稍挺收起。其形尖细而长，末笔出锋露尖，锐利尖细。

弯方尾钩

藏锋或露锋起笔，向下斜行笔，至弯处向左伸展运行，回锋收笔。要求活泼渐粗，尾部微上翘。其形方而粗，拙而钝。

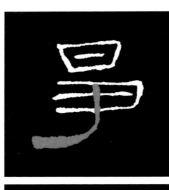

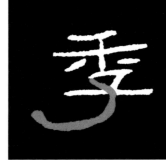

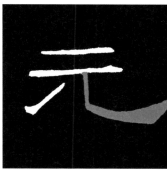

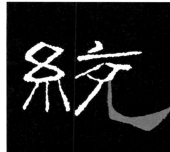

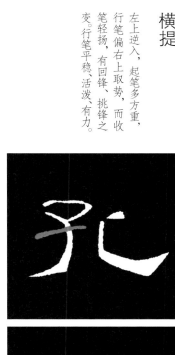

竖弯钩

逆锋起笔，向下中锋行笔，折处向右下斜行笔，由轻到重，至钩处向右上挑出。要求笔锋扶正，一气呵成，肥瘦得当。

横提

左上逆入，起笔多方重，行笔偏右上取势，而收笔轻扬，有回锋、挑锋之变。行笔平稳，活泼，有力。

竖提

逆锋起笔，向左下行笔，至转折处稍停，向右上行笔，渐渐出锋。折处角度由于字形不同而略有变化，弯弧有姿。

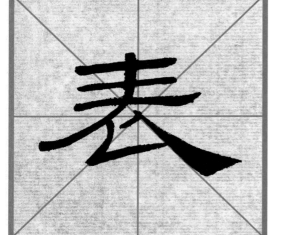

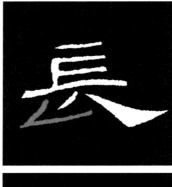

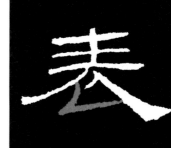

横折

藏锋起笔，向右写横，至折处提笔换锋往下行笔写竖。其势平而直，方棱方角，精神外耀。

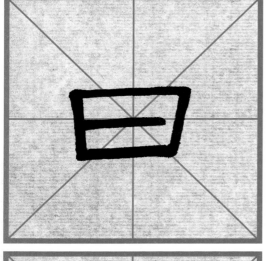

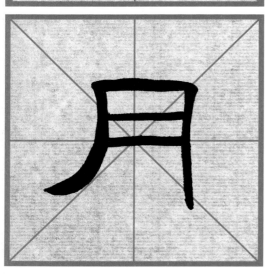

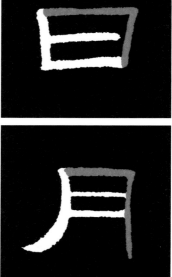

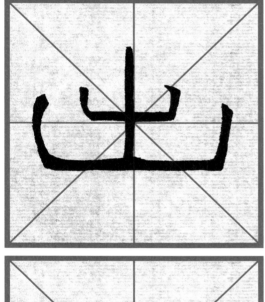

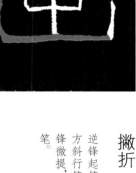

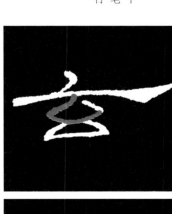

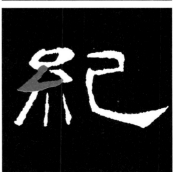

竖折

逆锋起笔，向右下方行笔，至转折处，将笔锋调整后向右运行，竖与横及转角要连接自然，和谐统一。

撇折

逆锋起笔，然后向左下方斜行笔，至弯折处笔锋微提，向右上方斜行笔。

偏旁部首

隶书的特点是一个一个方块字。除独体字外，其余都是合体字。合体字是由偏旁部首和其他结构单位组合而成的，所以练写偏旁部首是写好隶书的基础。因各种部首在隶书中的位置不同，所以书写形态、应占比例及笔画也随之变化，练习时必须细心观察，探其变化规律，才能达到事半功倍的效果。

短撇由细到粗，相对较平直，一竖垂直，微倾，长短粗细变化因字而异。

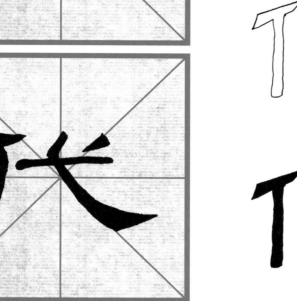

双人旁

首撇短小，稍平，多写成点或短横。次撇写成横画，并与竖画相连，竖的下端向左弯，回锋收笔。

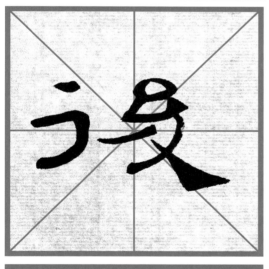

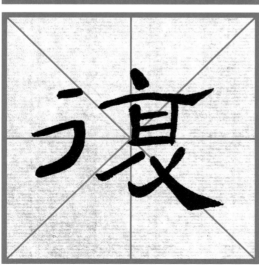

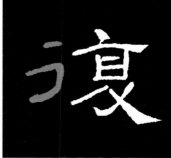

三点水

上点短小，中点长而有力，三点均逆锋起笔，向右上方斜行笔，尾部都有向中心聚集之势。

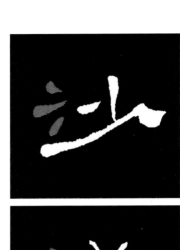

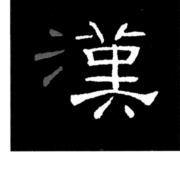

提手旁

提的写法与横相同，且提长于横。钩画重按，折出呈刀形。

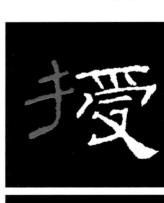

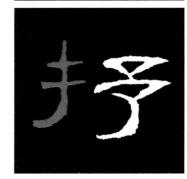

口字旁在左时，纵向居中或偏上，势取斜向，向右倾侧。

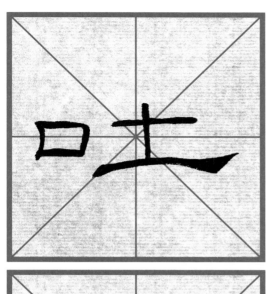

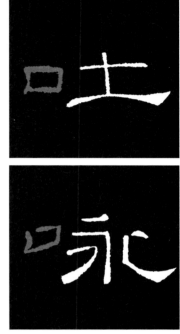

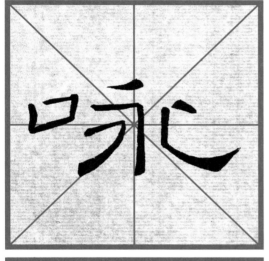

口

口

王字旁

三横长短不同，间距基本相等，长短各异，字形有正斜变化。一般左旁均偏上。

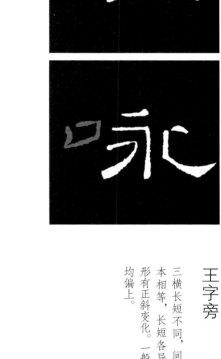

王

王

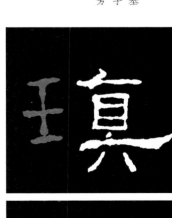

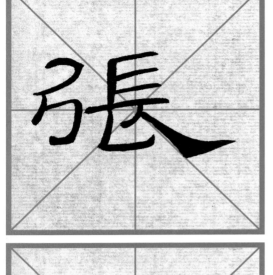

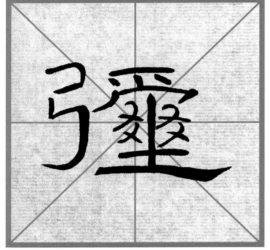

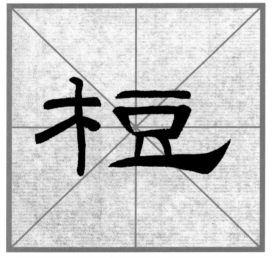

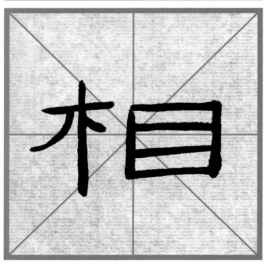

弓字旁

弓字旁上紧下松，与右边呈避让之势。折部可断可连，可方可圆。

木字旁

横画平，竖画直，撇画舒展，捺画缩写成点，有显有隐，并向上靠拢。

首笔为横点，由重到轻，横略长，撇画左下斜伸，竖画垂直，捺点紧靠左竖。

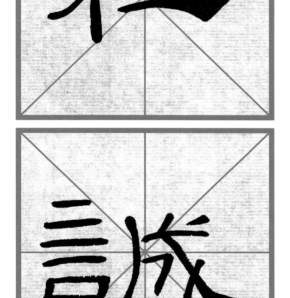

言字旁

横画较多，取势各有不同。首笔横点短小平直，与三横画间距基本相等。下部口字略小，形宽扁，或用斜势，有趋右之感。

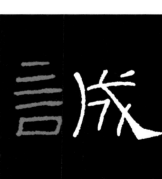

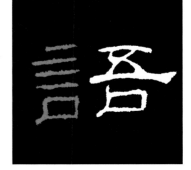

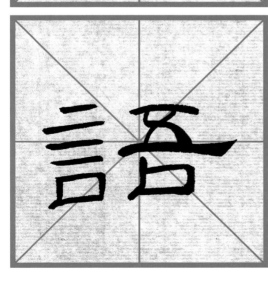

女字旁

撇点保留篆书笔法，画环抱，横笔或平或斜。与右部各安一侧，字形多平正自然。

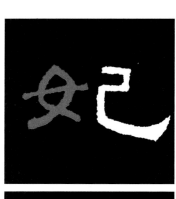

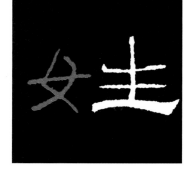

左耳旁

整体偏上或偏下，竖画有直有弯，耳钩可一笔或两笔完成，宜小，靠上。

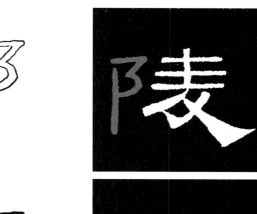

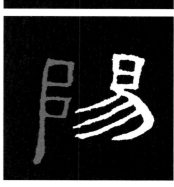

绞丝旁

两撇折上小下大，折处圆转，下部三点写法各具特色。与字的右部相比，其形稍窄。

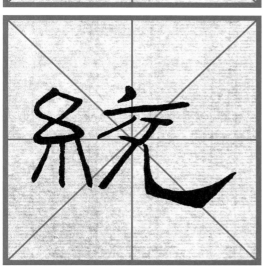

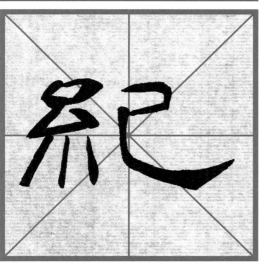

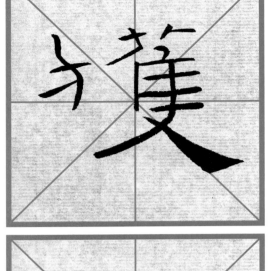

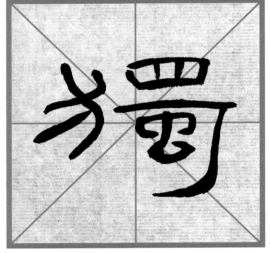

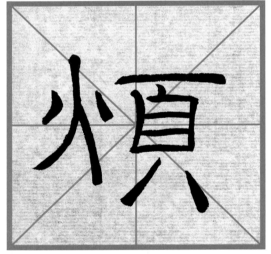

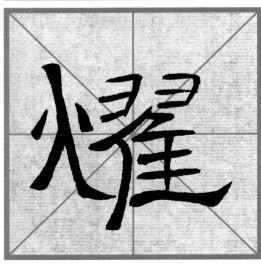

反犬旁

整体形状较小，居于左上。弯钩保留篆书笔法，由轻到重，向左下行笔。

火字旁

两边点或对称或不对称；撇画上端直，下部向左下弯，捺点纤细略长。整体靠上。

点小居中，横画多，横画间距基本相等，横竖并非一味平直，有斜直向背的变化。

马字旁

整体较方正，上部横画多，三横间距基本均等，形态各异。下面四点取势一致，又彼此呼应，极富韵味。

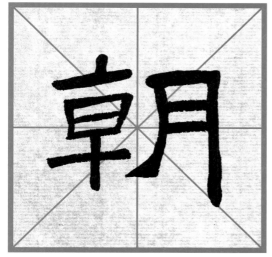

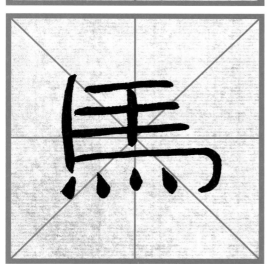

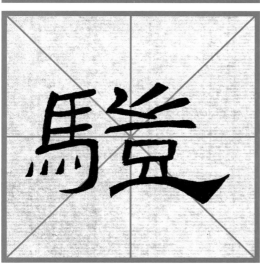

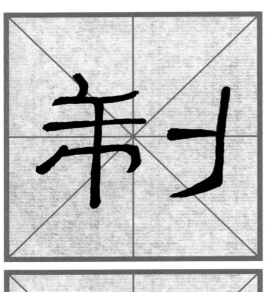

立刀旁

左短竖变短横，与竖钩连接，钩处有的圆转道劲，有的作顿笔出锋，劲健爽利。收笔爽利。

右耳旁

横撇弯钩可一笔完成，也可分成两笔书写，上宽下窄，上折方峻，下钩圆转。竖画挺直且有粗细长短变化。整体在字右部，稍偏下。

佳字旁

横平竖直，横画布白均匀，长短不同，末横向右上挑出。撇笔较短，出头勿长。

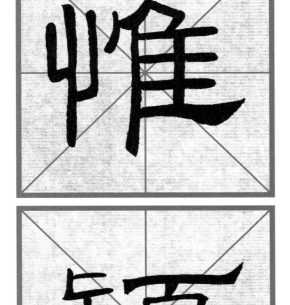

页字旁

整体上宽下窄。首横较长，五横间距基本相等。下脚伸展，或短小或长出。

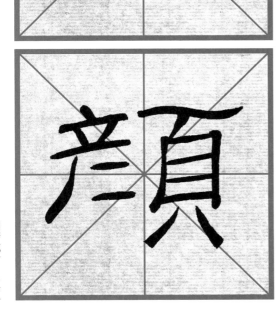

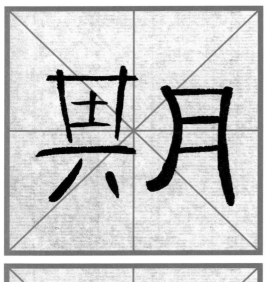

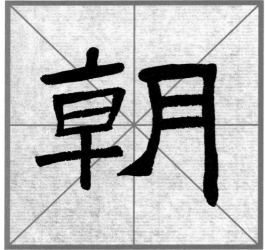

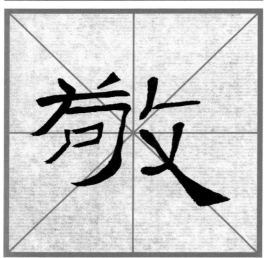

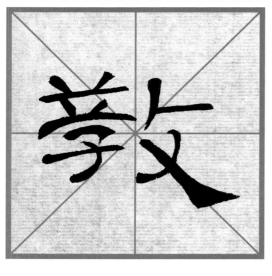

月字旁

整体窄长，上端与字的左部大致齐平。横画均匀分布，居于上中部，撇画含蓄而收，横折的竖画则略向右下伸展。部首偏高与左平。

反文旁

上撇短。下撇多取曲势，弯向左，高而短。捺画长而直，向右下伸展。行至尾部上挑。

竖弯钩旁

竖折和波画的组合，线条书写方向多变，形态丰富，细处瘦劲，粗处厚重，有劲健灵动的美感。

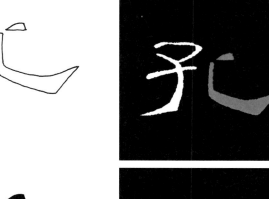

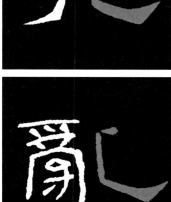

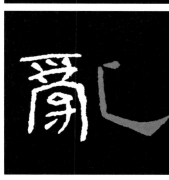

欠字旁

字形上窄下宽，三撇要有长短变化：首撇短蹙有力，横撇短而斜，『人』字撇画有长有短。捺画长而直，向右下伸展，行至尾部上挑。

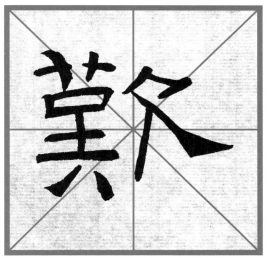

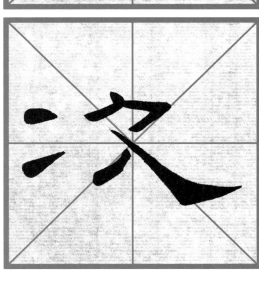

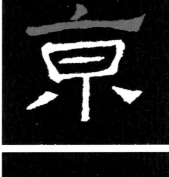

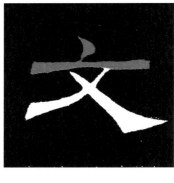

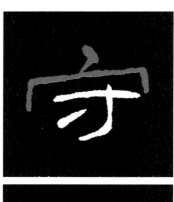

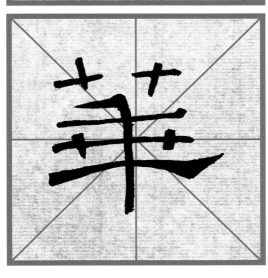

一撇一捺根据字形结构，长短粗细，高低动势，须舒展有度。

草字头

左右断开的写法，如两个『十』字。一般在字的上部，比下部小。注意左右的竖点，写法极富变化，且故意造成不对称的效果，趣味十足。

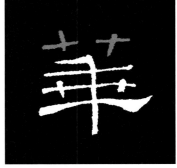

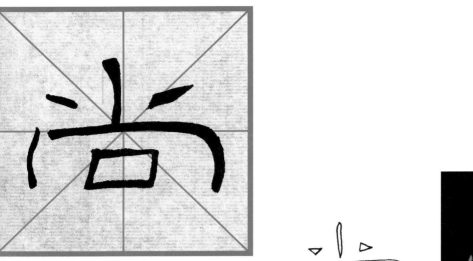

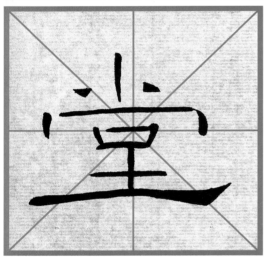

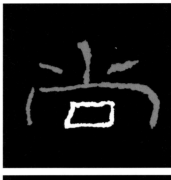

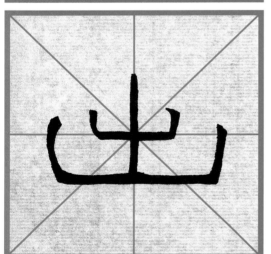

山字头

『山』字在上，一般较小，中竖居中且直，左右两竖长短不一，尽显动势，极富变化。

三横平行，依次加长。竖画垂直。撇捺大致靠底横画。撇捺大致靠底横中部起笔，撇捺伸展，覆盖其下笔画。

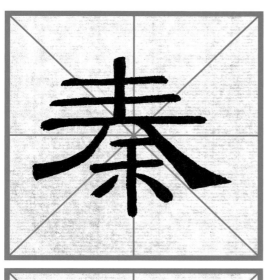

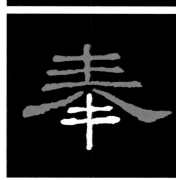

雨字头

整体大小多依下面的字形笔画宽窄而定。虽有长与扁的不同，但均覆盖其下部笔画。横与横点布白较均匀，四点小而灵活生动。

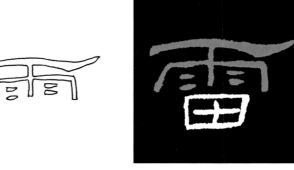

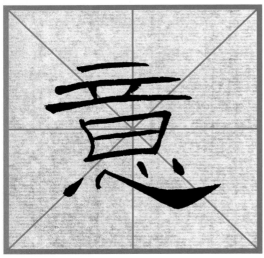

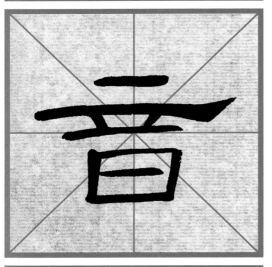

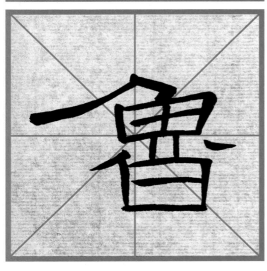

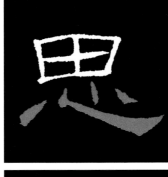

心字底

左点上提长锋，右边两点接近平行，尖向下而小。卧钩如平捺，承托上部。

日字底

三横间距相等，中横较短，或连左竖或连右竖。两竖垂直平行。『日』字在底部须宽扁，笔画粗细匀称。

八字底

左撇头尖尾粗，右捺短而有力。整体左高右低，位于字底中央。

土字底

两横画平行，上平横短，下波横极长，以承托上部。

衣字底

撇捺伸展，承上盖下。竖提用笔方圆相济，道劲凝练。整体讲究笔画的曲直、平斜以及粗细、轻重、徐疾之变化。

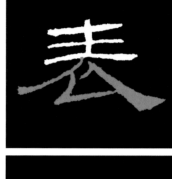

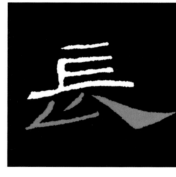

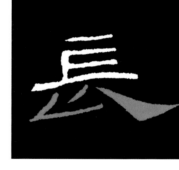

子字底

横撇勿大，上部小而紧凑。横画靠上。弯钩较长，向左长出，以取其势。

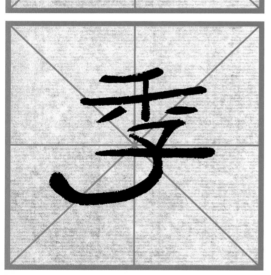

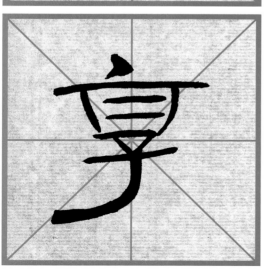

寸字底

波横尖细而长，钩笔出锋
露尖，挑点形小，位居钩
的左上方。

月字底

撇画用竖撇，末端向左
弯。横折的竖画与撇画
相背略弯。内二横向上靠，
使其上紧下松。

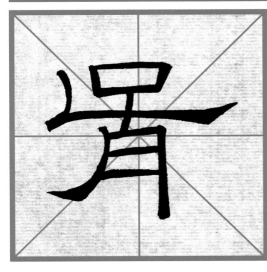

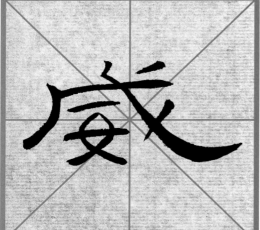

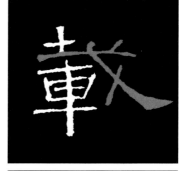

戈字旁

上偏左，下伸右，整体成斜势。斜钩直下而弯成捺画，舒展有力。撇作竖靠上，点画写在横尾上方。

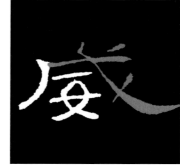

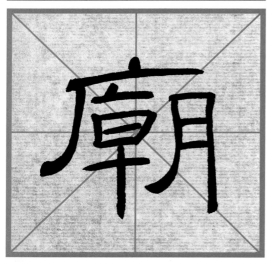

广字头

首点勿大，在横画中间。横画平直，撇画有力。虽是覆盖，但撇画仍多左伸，增其飞动之势。

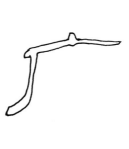

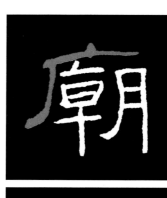

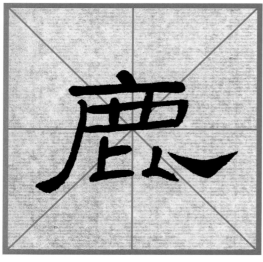

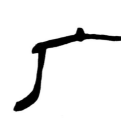

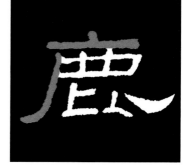

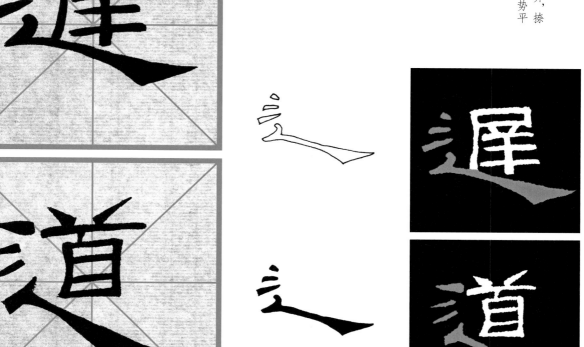

走之旁

三点靠上，形态各异，捺画向右下伸展，其势平缓略斜，波脚有力。

门字框

上部基本齐平。左竖作撇弯转劲健，右竖直长挺立。

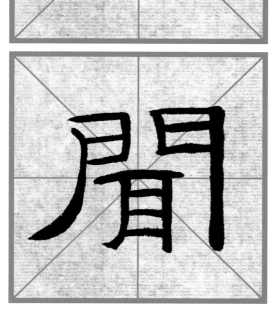

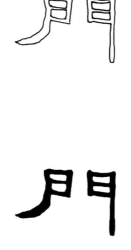

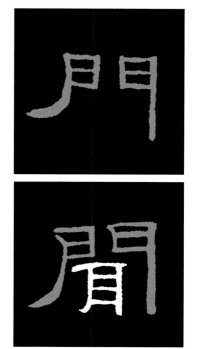

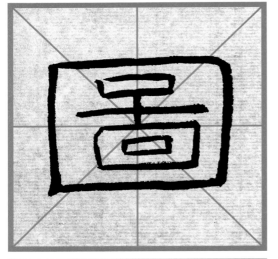

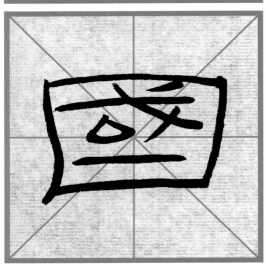

同字框

首笔写法有左竖和竖撇两种，横折的横和竖要根据字形的大小作长短曲折之变化。

国字框

框形不要太大，线条宜细，横竖并非一味平直，有曲直向背的变化，往往内收外放，生动美观。

原碑

原碑

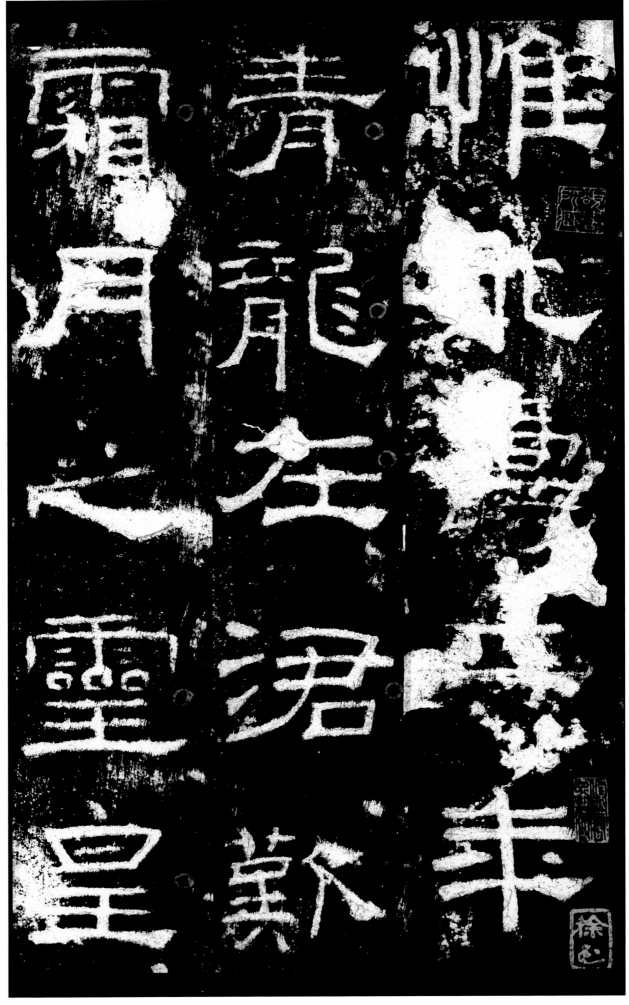

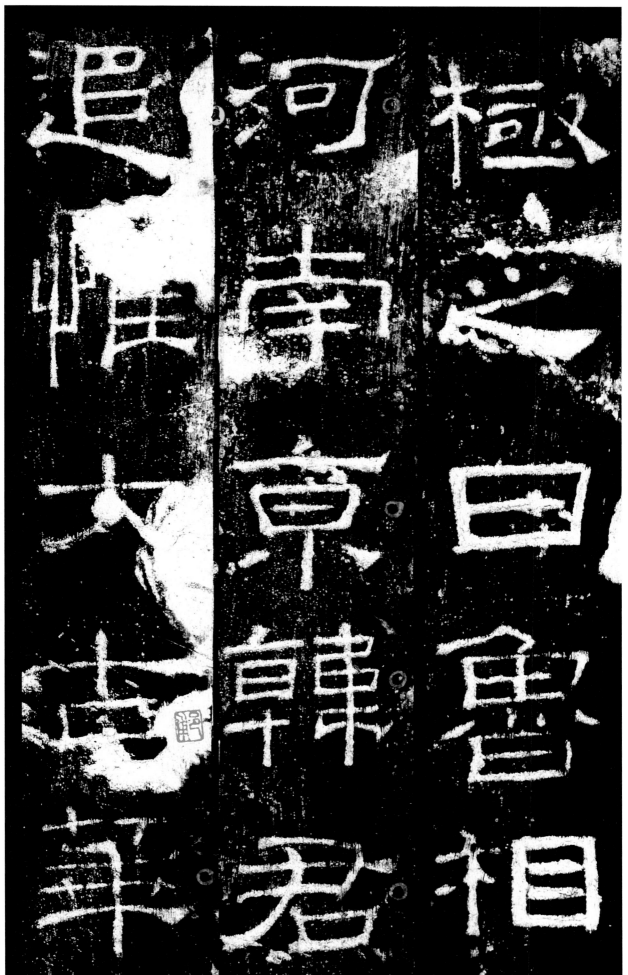

極之
思河曰
追南魯
帖京相
大韓
安君
亭

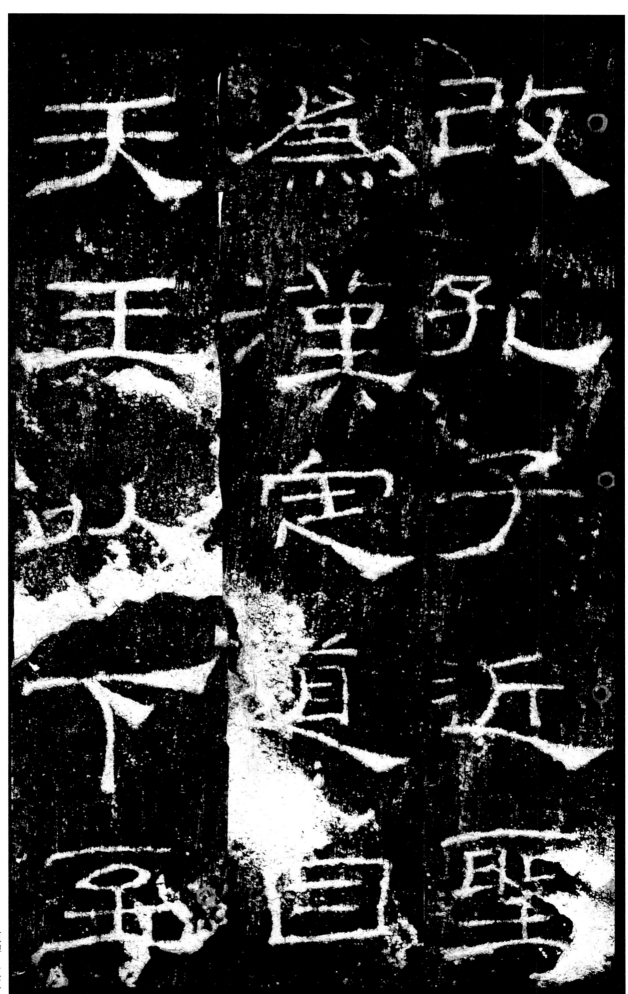

改文

孔子近

天为

王漢

以定

下真道聖

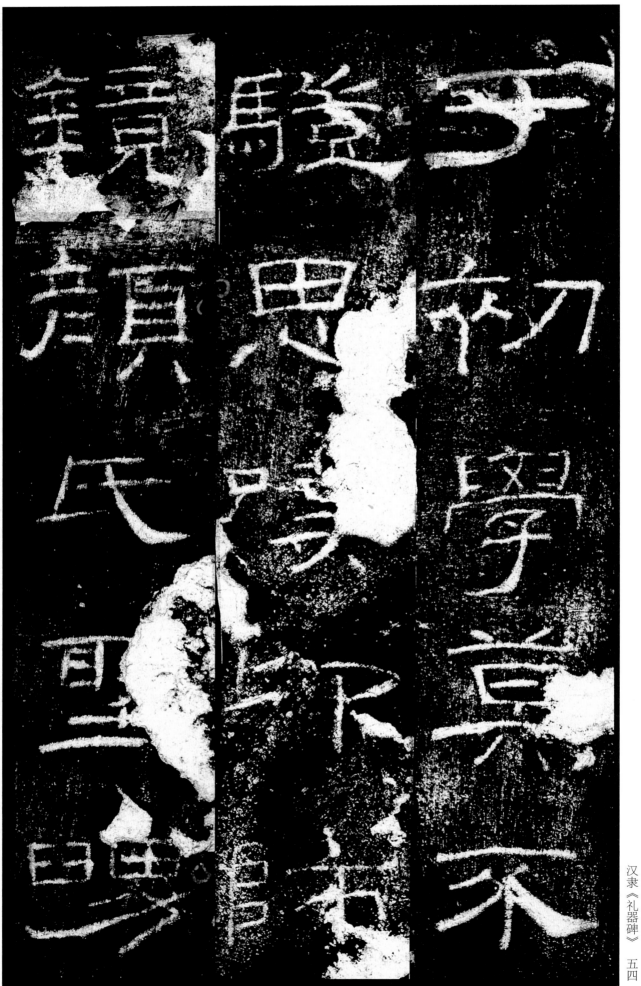

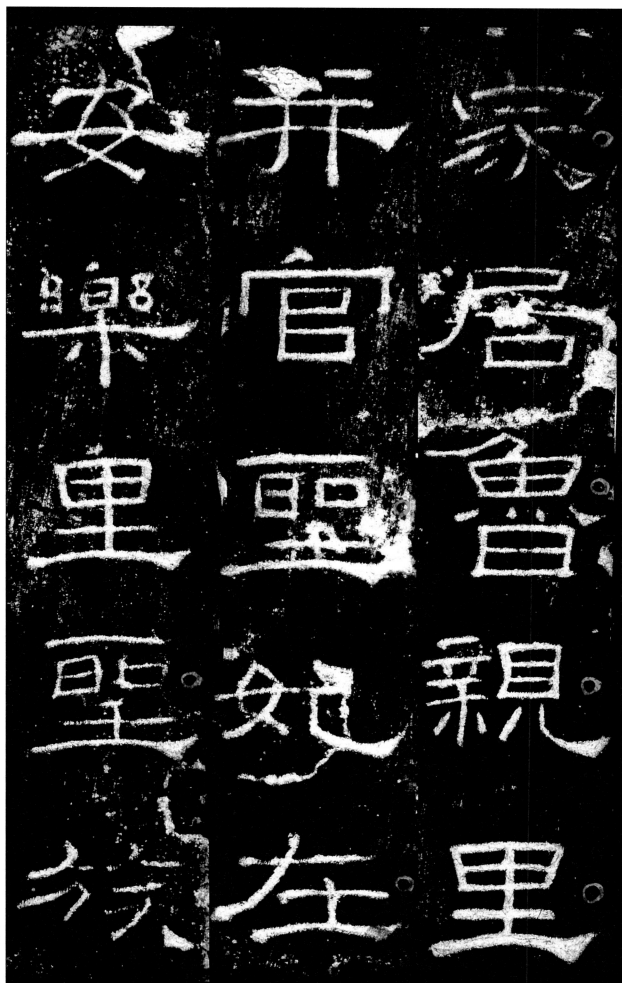

官　　曳　　长

氏　　頁　　兄

邑　　顏　　禮

中　　辰

絲

歲念樂

以襄陵

重廳遲

九並秦

心豐賓

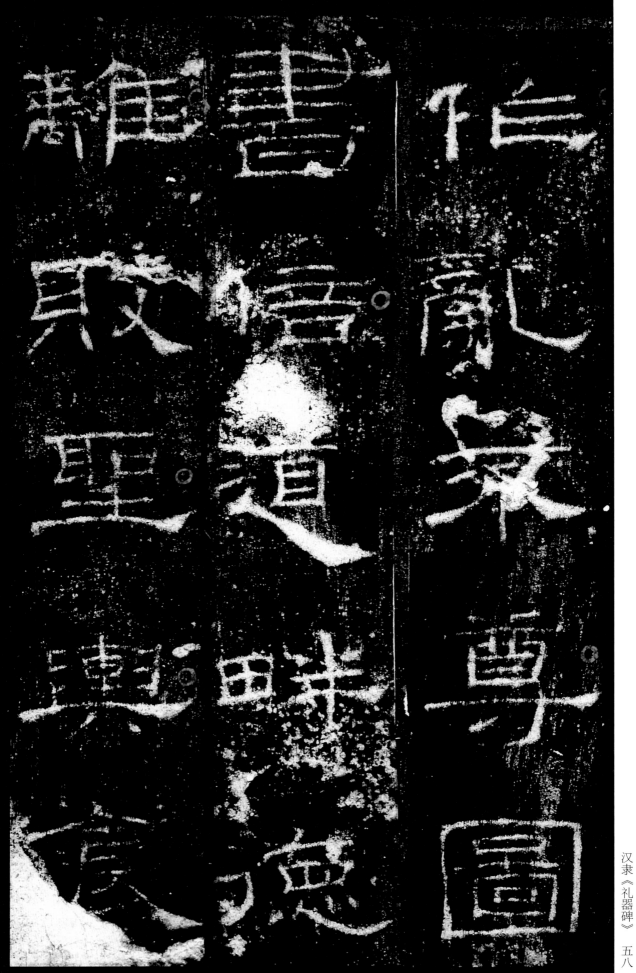

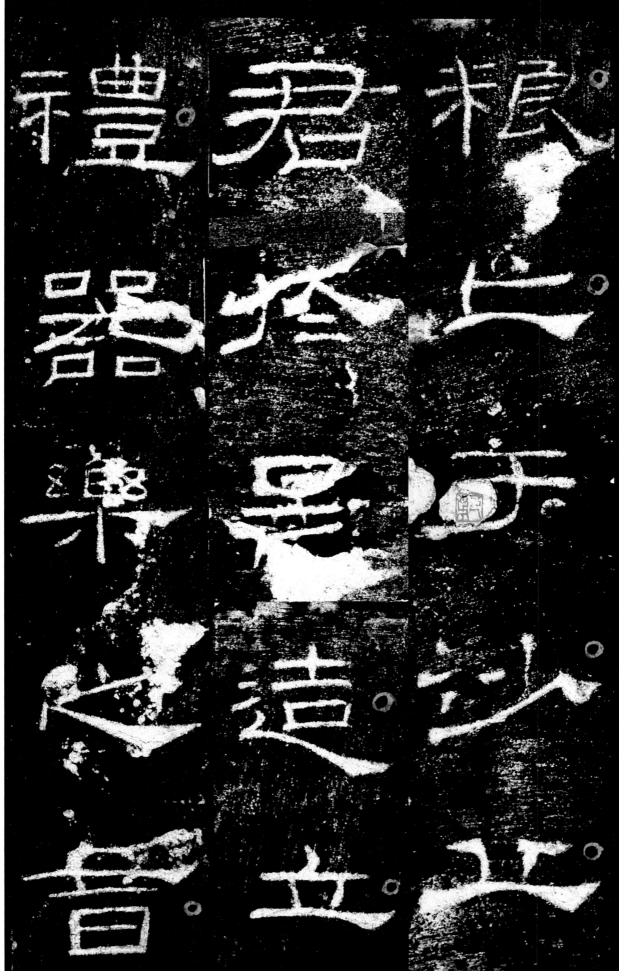

糧
止
于
沙
止

君
咎
昱
造
立

禮
器
樂
遣
晉

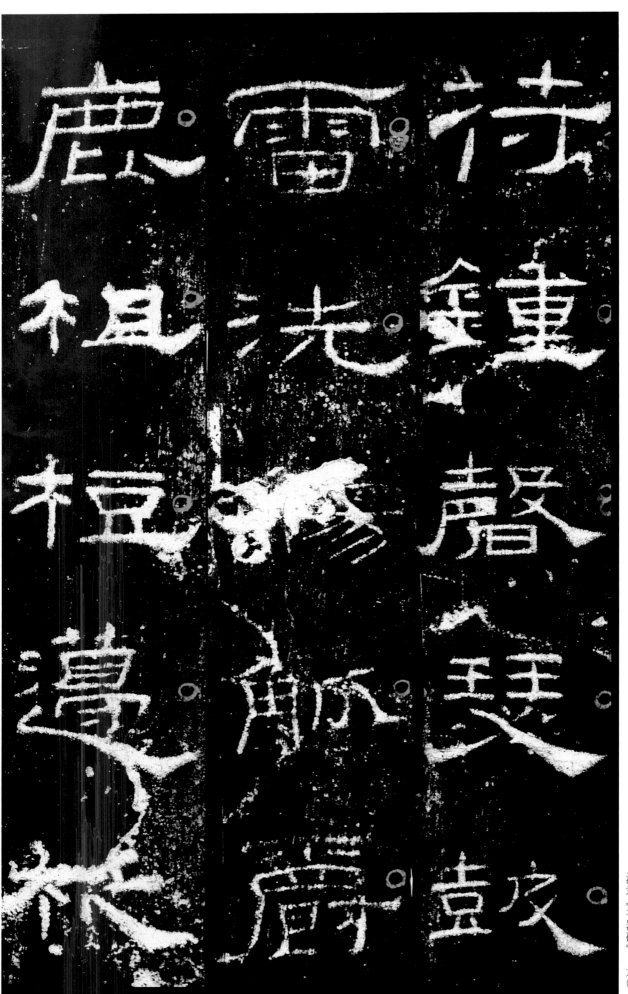

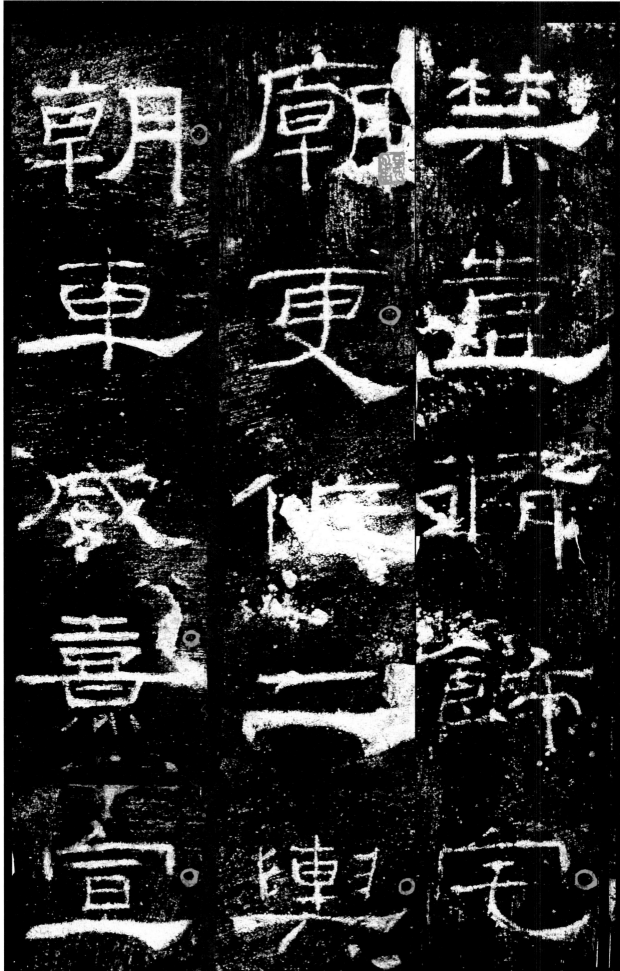

禁廟禁
朝車更遠
毀備所
喜二餘
宣陳宅

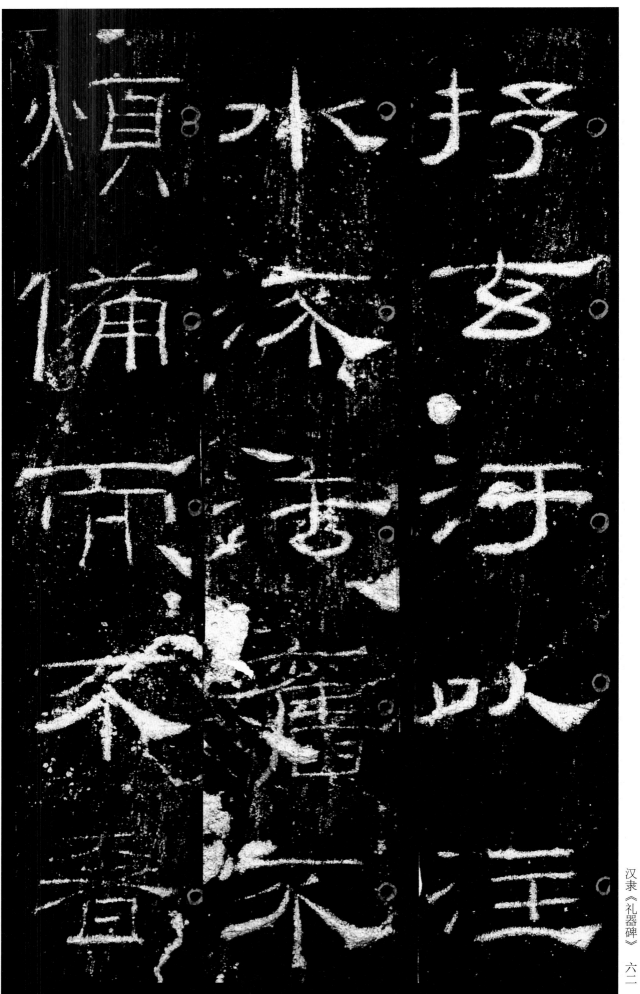

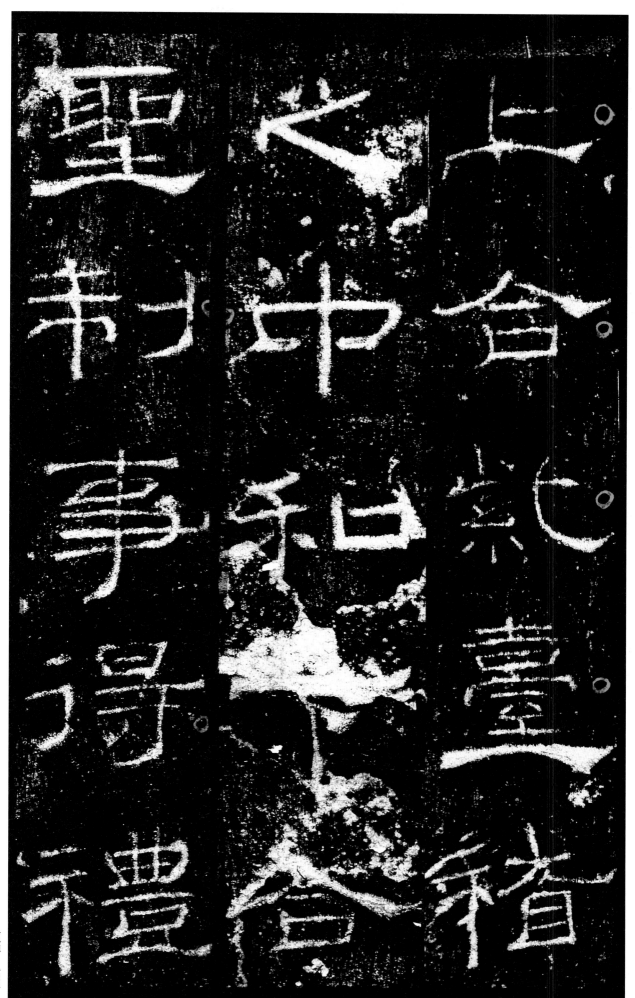

聖帝事得禮

父中和曰禮舍

上會紫臺宿者

又。二百四十二，同君祗雍，女秋上憲，

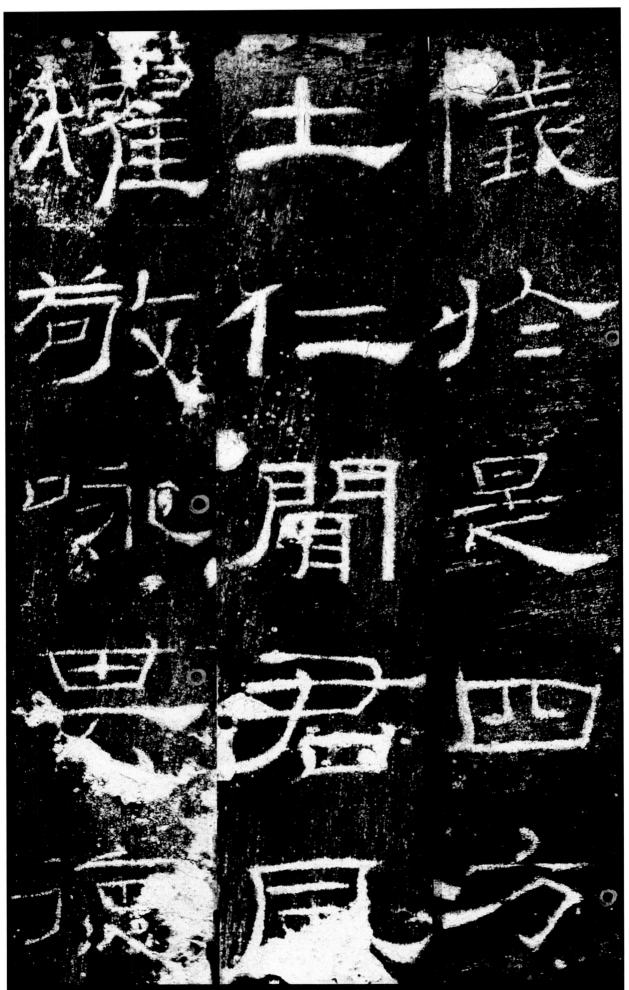

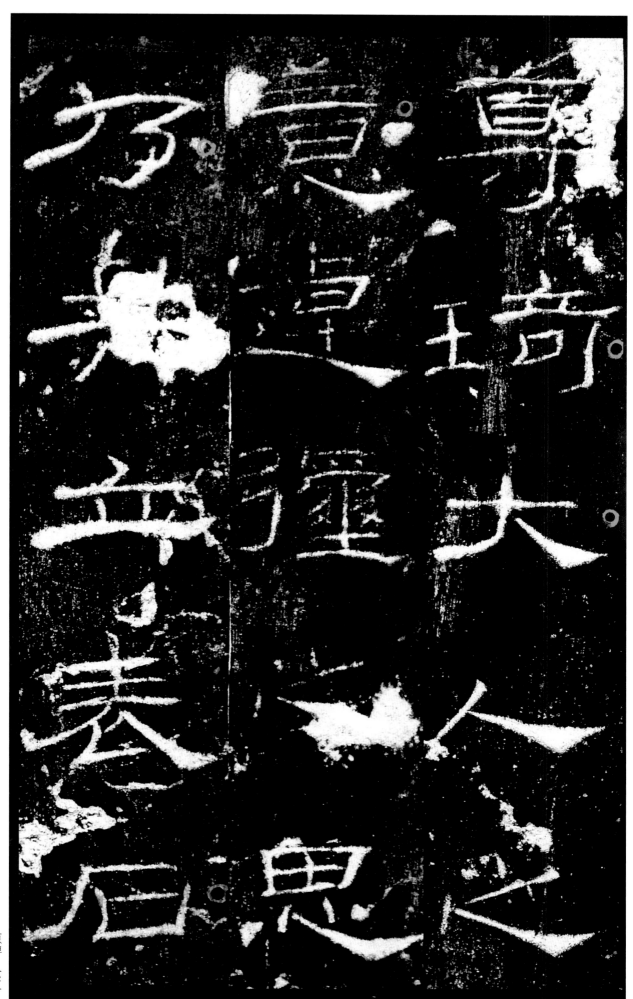

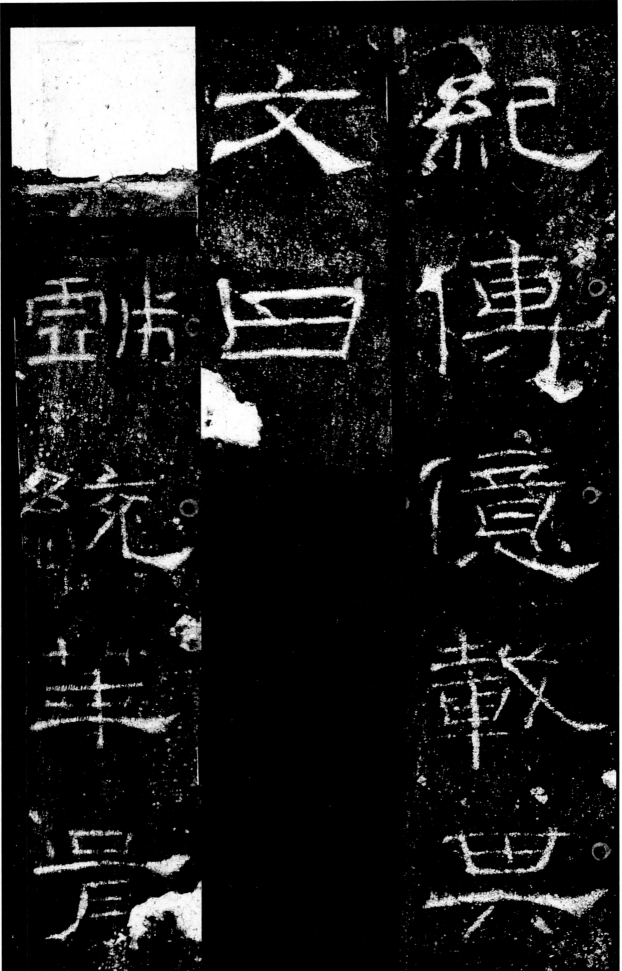

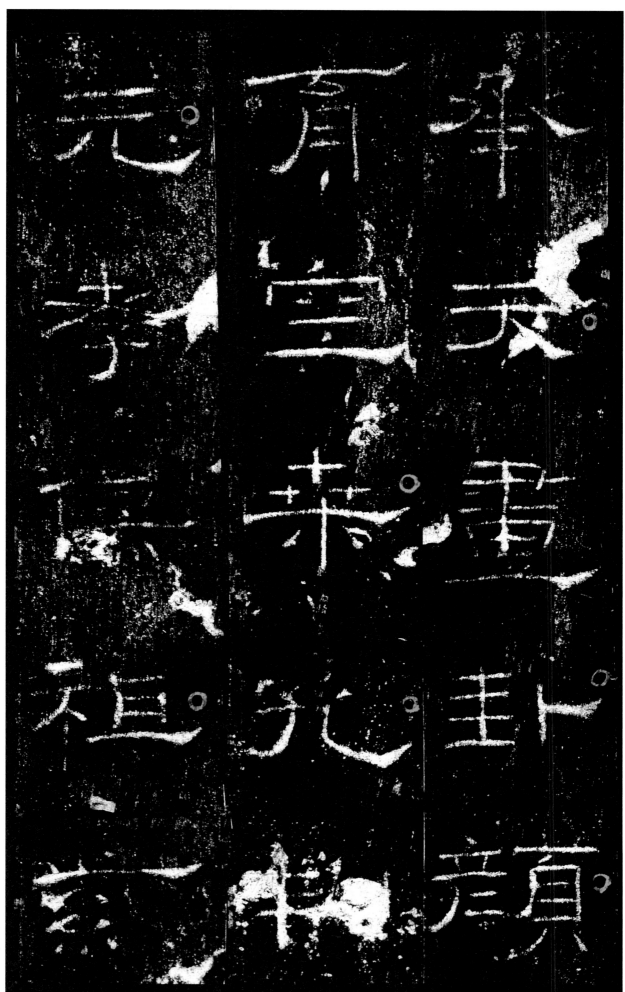

元宣承

孝寡夏

掾元主

祖兂頁

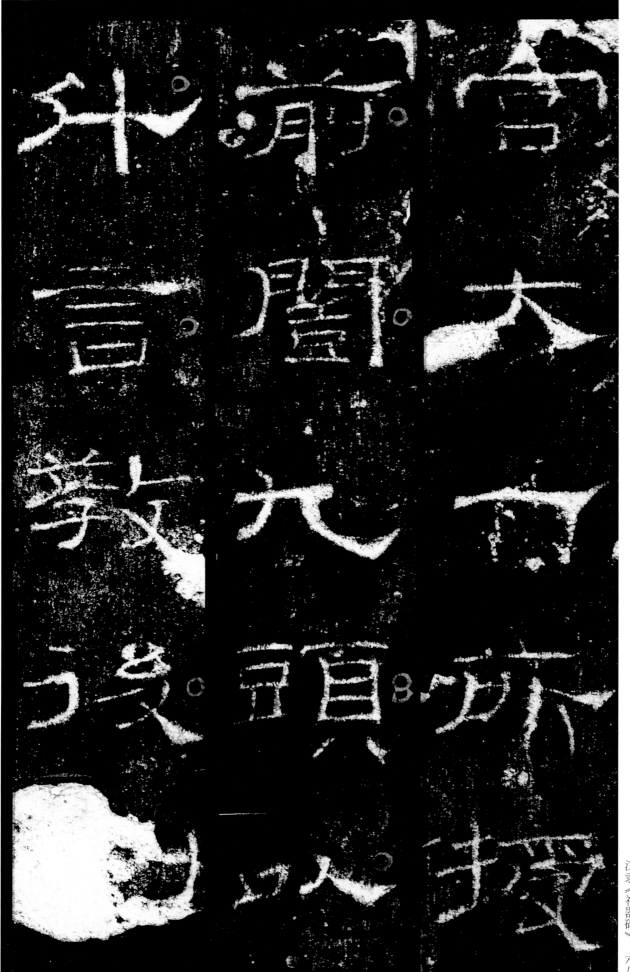

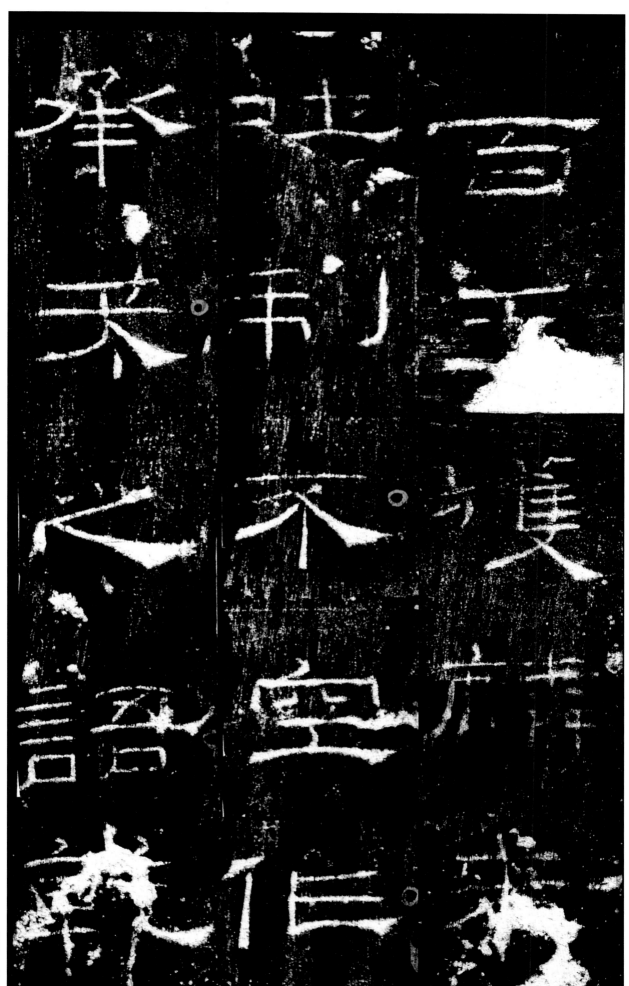

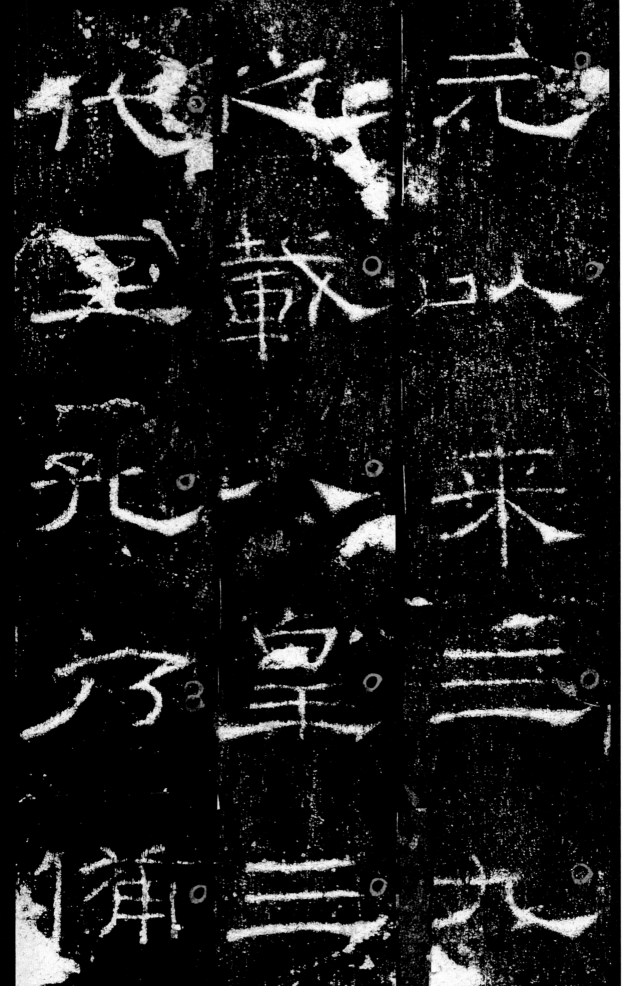

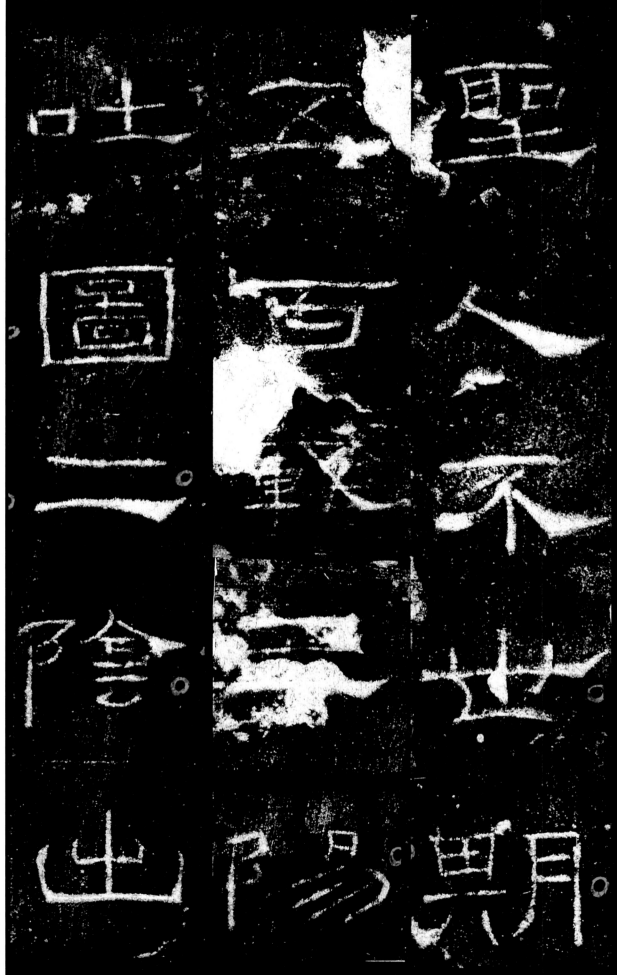

聖父系亞

吐之圖

圖□陰室陽

山下易罘朋月

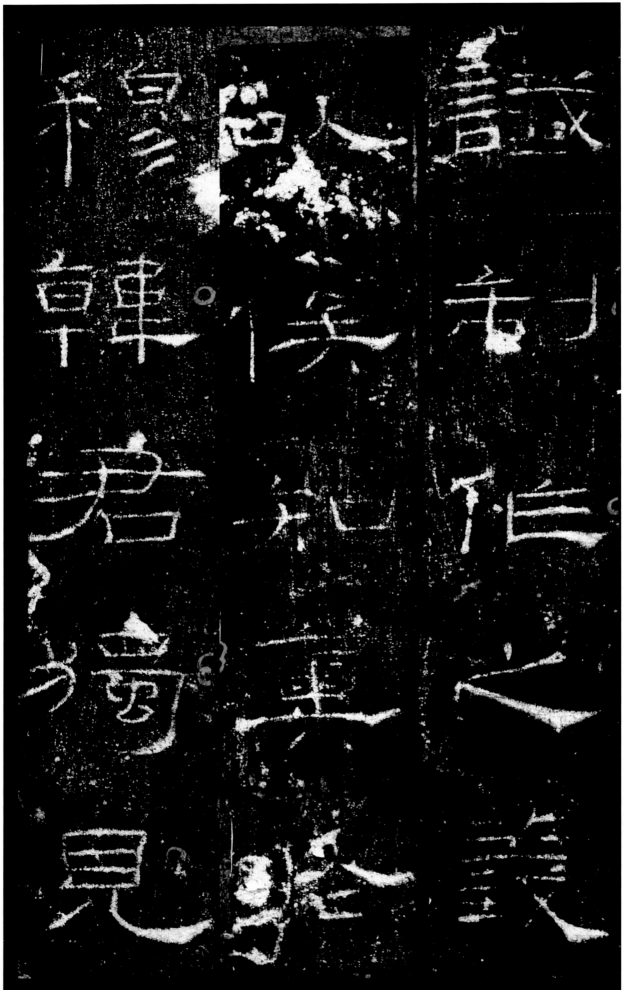

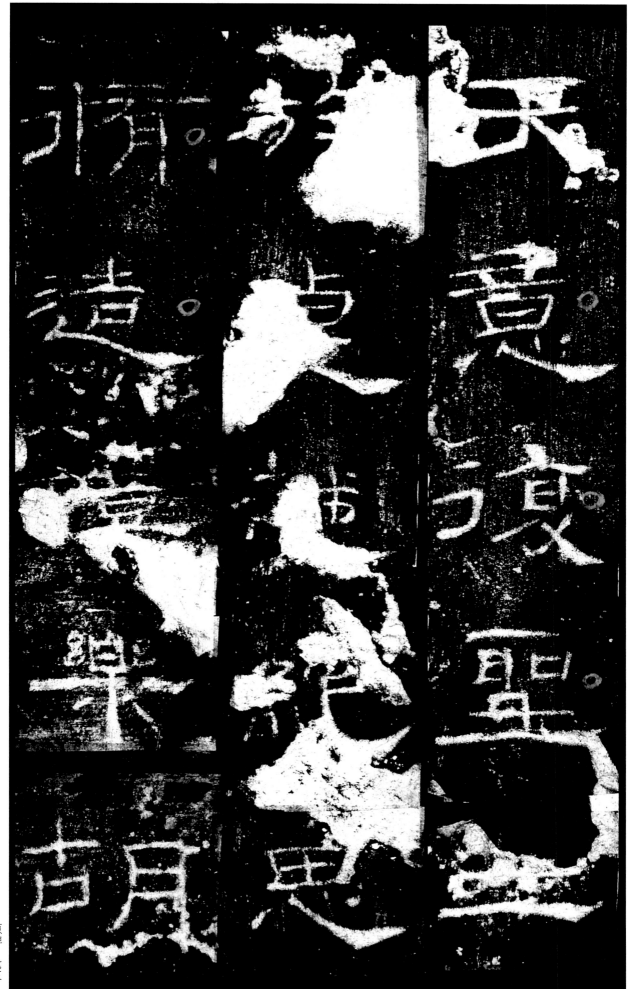

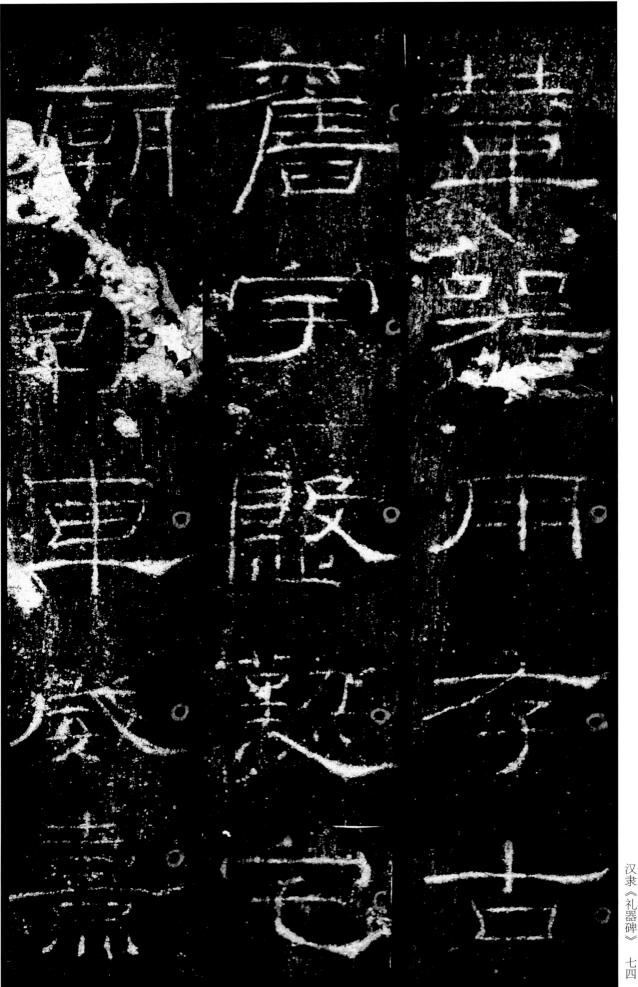

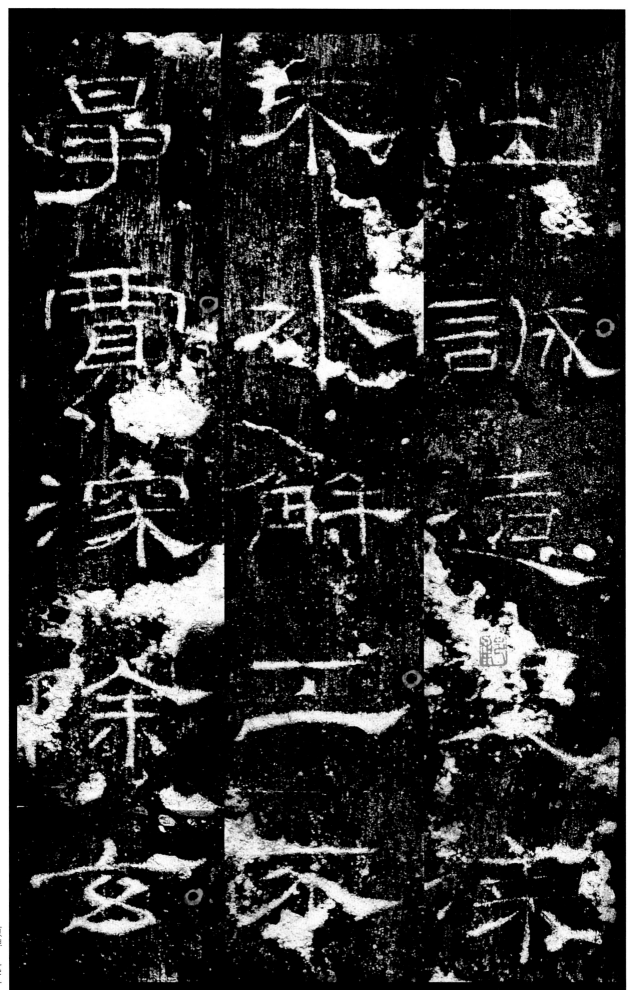

尋　泰　立
覆　北　誠
深　辞　壹
除　空　墓
玄

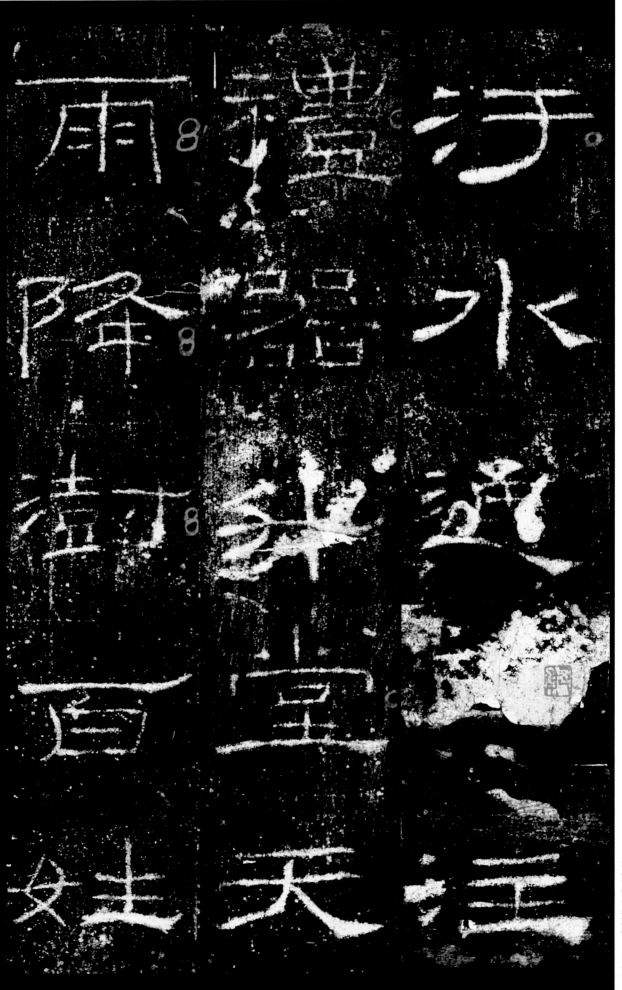

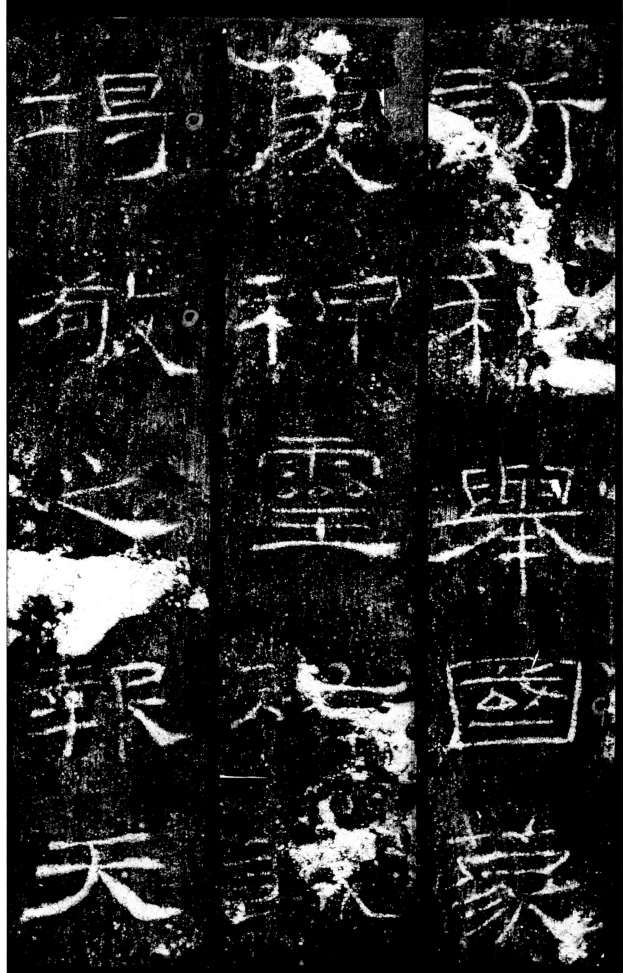

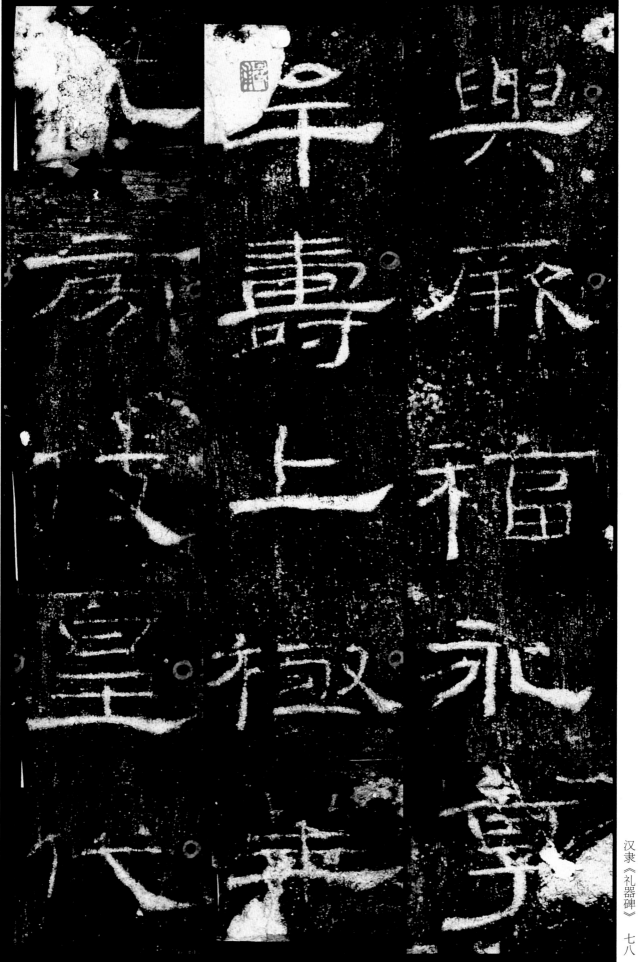

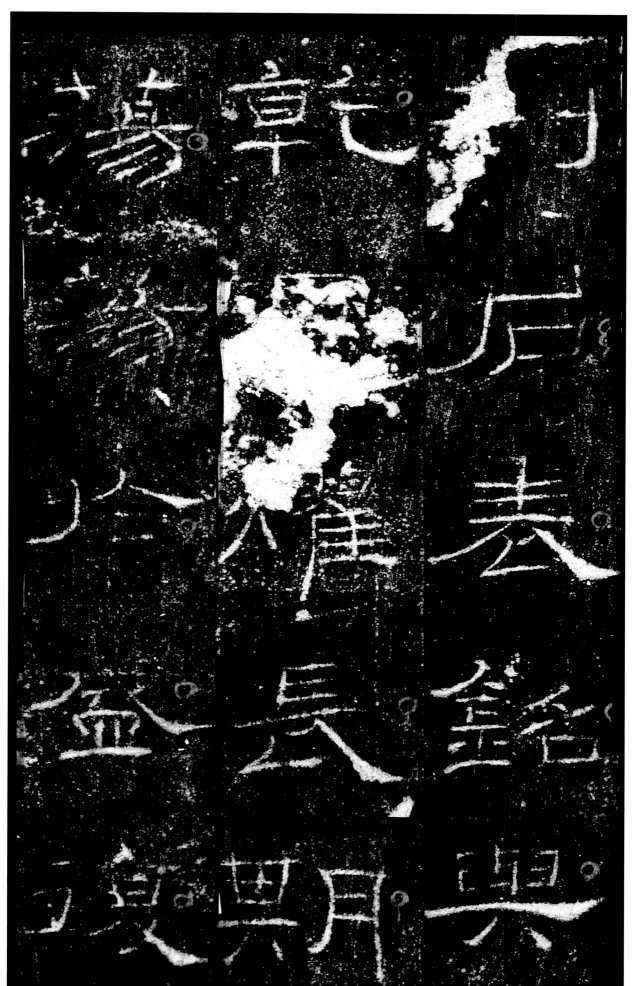

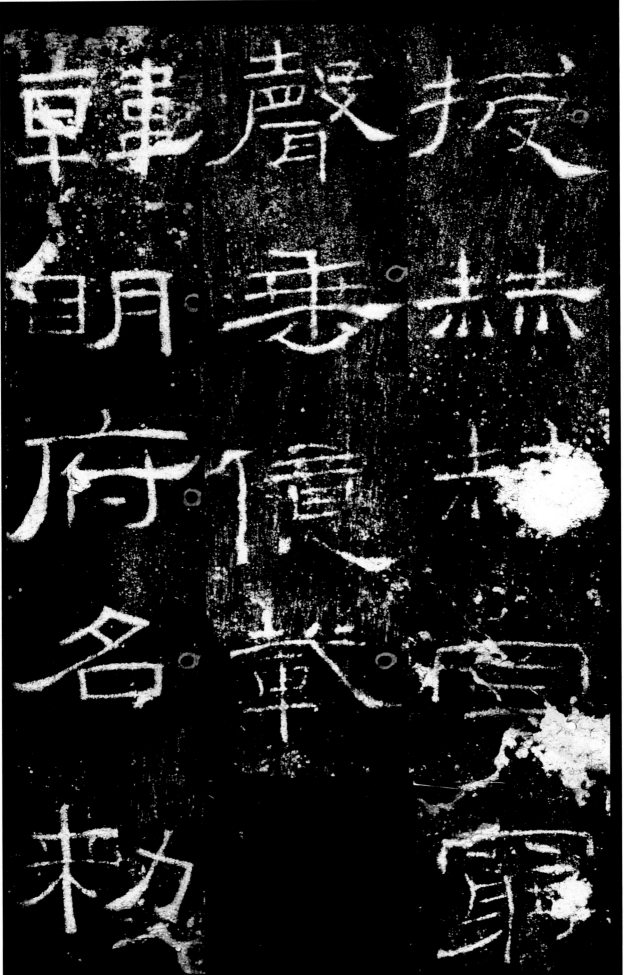

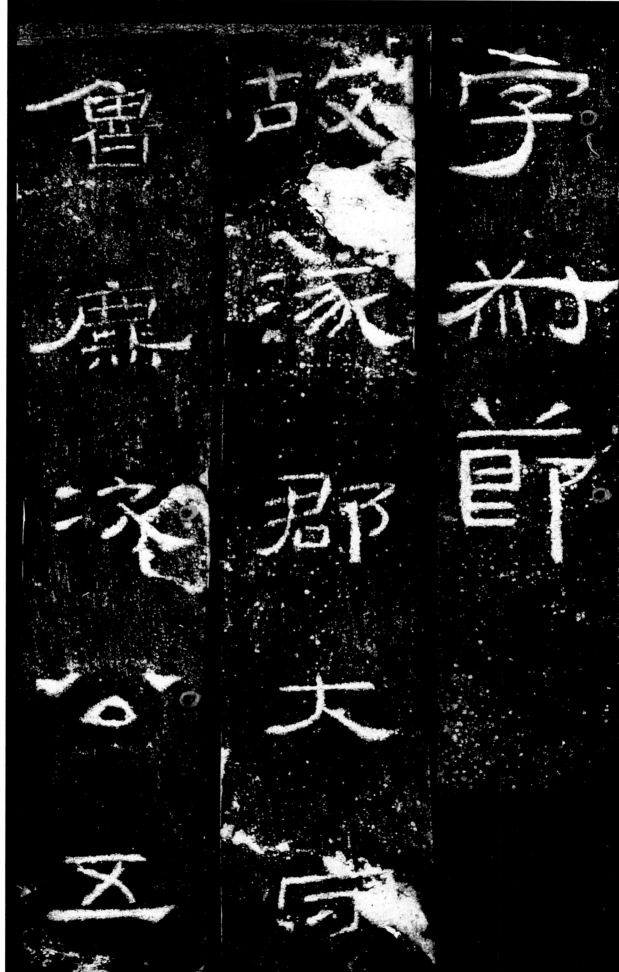

字前

故古節

家

郡

魯

大

溶

宗

五

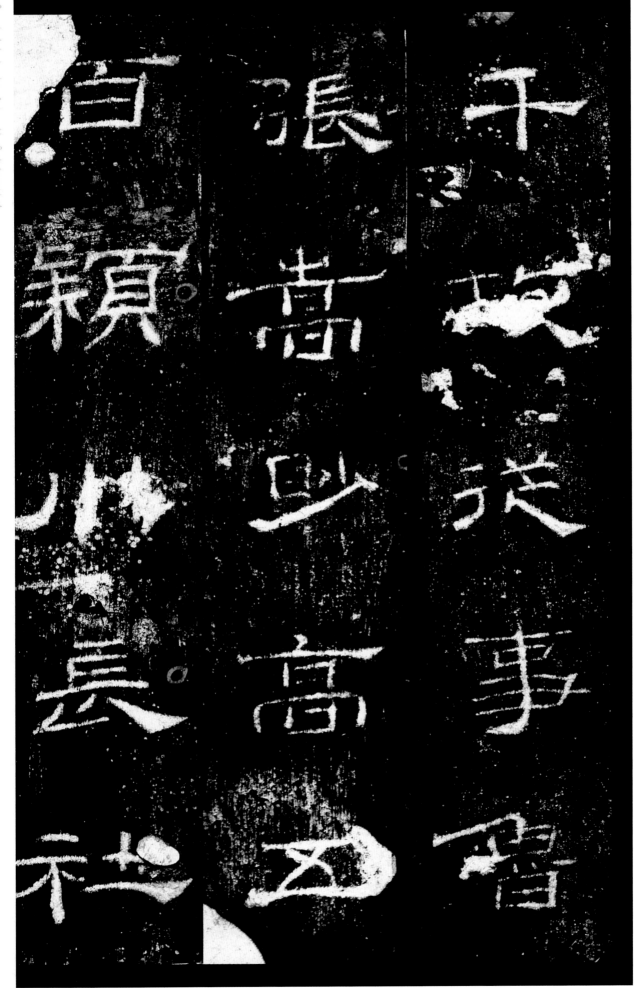

平故徒事曹

張嵩少高五

百頼州長社

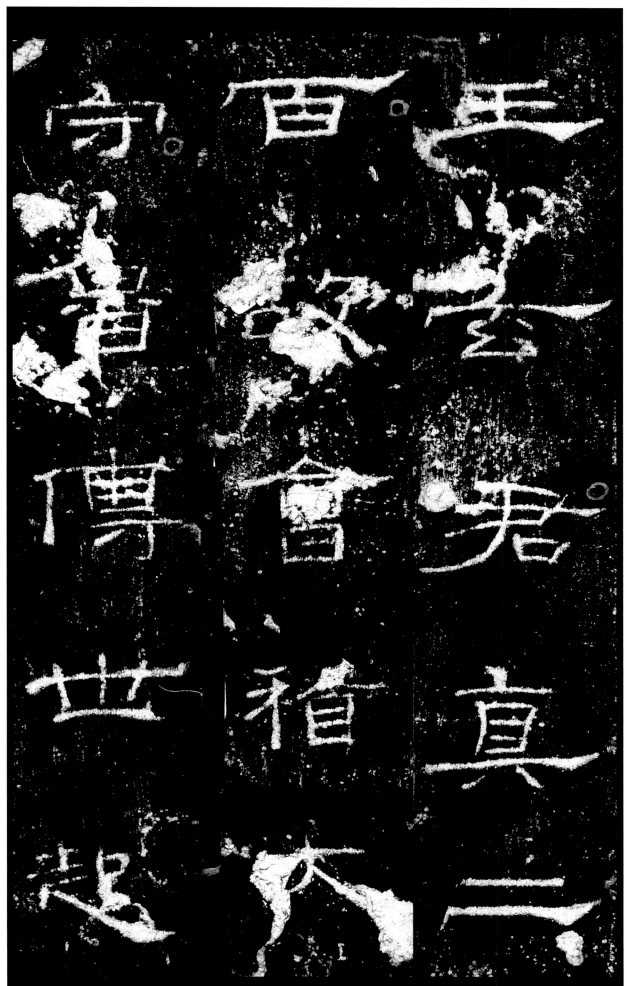

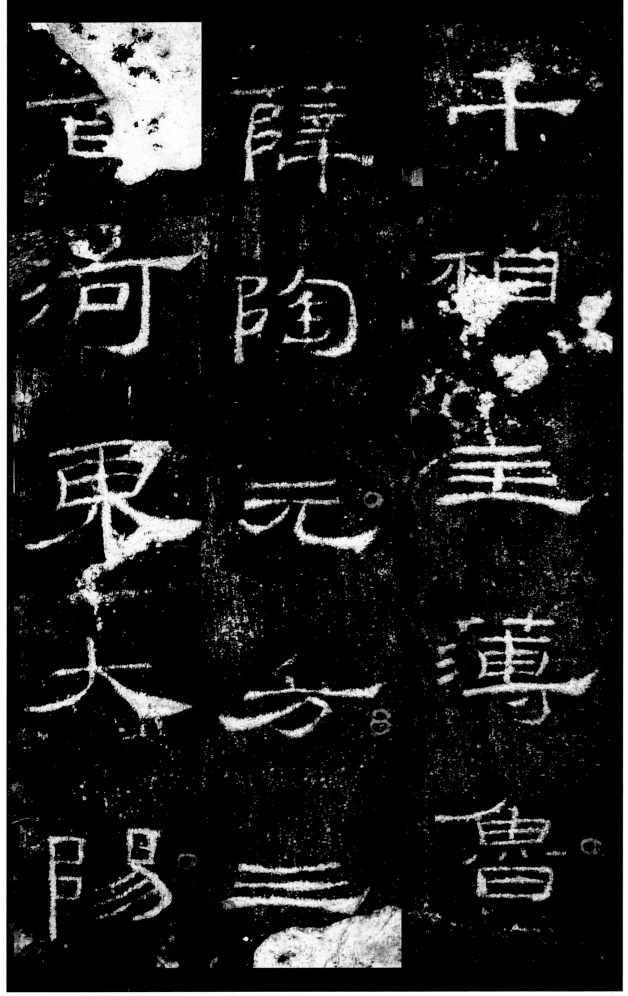

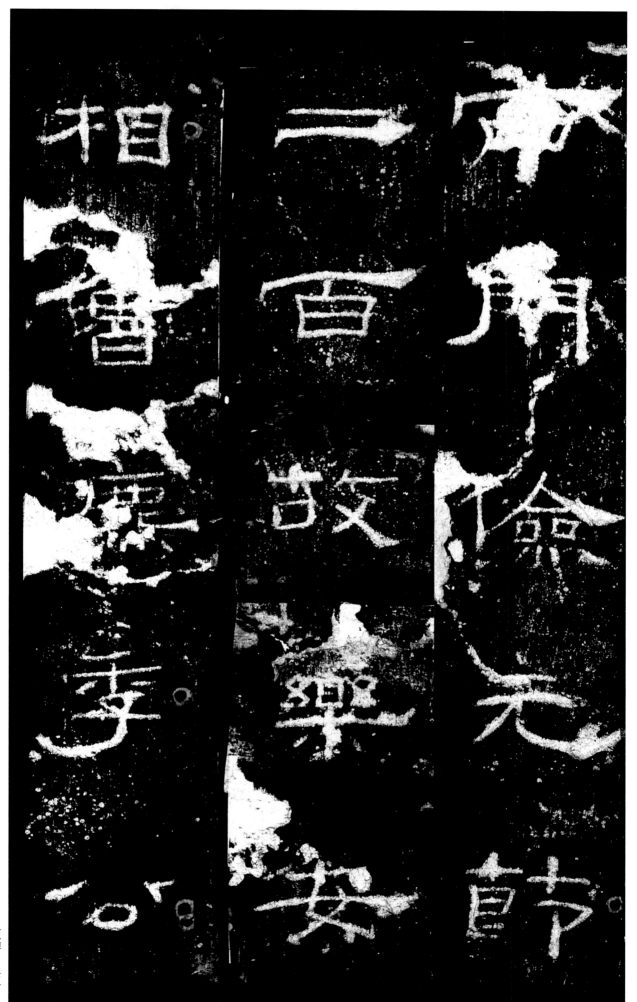

承用
相曰 隃
曾 百 先
慮 故
李 樂 節
心 安